나는 항상 관찰자였다…

　　　…그것이 예술가들이 하는 일이다.

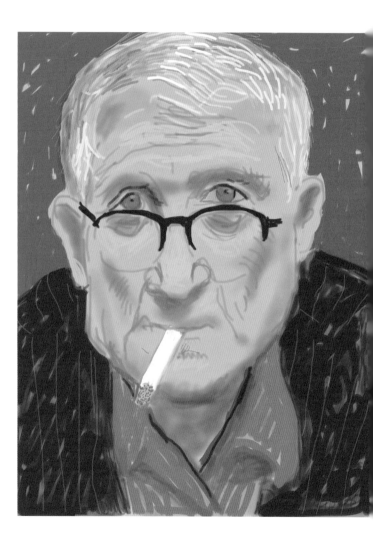

THE WORLD ACCORDING TO

DAVID HOCKNEY

Introduction by
Martin Gayford

with 39 illustrations

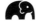

데이비드 호크니, 무엇이든 예술이 된다

발행일 2024년 7월 18일

발행처 유엑스리뷰

발행인 현호영

지은이 데이비드 호크니, 마틴 게이퍼드

옮긴이 조은형

편 집 황현아

디자인 강지연

주 소 서울특별시 마포구 백범로 35, 서강대학교 곤자가홀 1층

팩 스 070.8224.4322

ISBN 979-11-93217-51-1

The World According to David Hockney
by David Hockney, Martin Gayford

Texts by David Hockney © 2024 David Hockney
Works by David Hockney © 2024 David Hockney
Introduction by Martin Gayford © 2024 Martin Gayford

General Editor: Martin Gayford
Consultant Editor: Andrew Brown
Research by Camilla Rockwood

Cover and front endpaper: 3rd August 2020, iPad painting (details)
Back endpaper: Mulholland Drive: The Road to the Studio, 1980, acrylic on canvas, 218.4 × 617.2 cm (86 × 243 in.) (detail).
Photo: Richard Schmidt. Los Angeles County Museum of Art (LACMA)

Published by arrangement with Thames & Hudson Ltd, London.
The World According to David Hockney © ... as in Proprietor's Edition
This edition first published in Republic of Korea in 2024 by UX Review, Seoul
Korean edition © 2024 UX Review

좋은 아이디어와 제안이 있으시면 출판을 통해 가치를 나누시길 바랍니다.
투고 및 제안 | uxreview@doowonart.com

목차

서문

마틴 게이퍼드

내 다락방에 있는 상자 속에는 데이비드 호크니와 처음으로 나누었던 대화가 온전히 담긴 녹음본이 들어 있다. 1995년 가을, 런던의 왕립 미술 아카데미에서 열릴 전시회를 앞두고 진행된 인터뷰였다. 서로 초면이었던 데다 당일 아침만 하더라도 이미 다른 기자들을 여럿 만난 후였을 것임에도 불구하고 데이비드 호크니는 첫마디부터 빼어난 말솜씨로 날 놀라게 했다. 견해와 통찰이 담긴 간결하고 날카로운 말들이 쉴 틈 없이 쏟아져 나왔다. 그날의 인터뷰가 담긴 먼지 쌓인 카세트테이프 속 수많은 명언 중 최초의 문장은 그와 대화를 시작한 지 대략 2분여 만에 등장했다. 그림에 관한 이야기를 나누고 있을 때였다.

"무지한 예술가란 존재하지 않아요. 만약 누군가가 예술가라면, 그 사람은 뭔가 알고 있는 겁니다."

간결하고 독창적이며 심오한, 데이비드 호크니의 진실한 목소리다. 그는 지면을 뚫고 전해질 정도로 굉장히 특색 있는

목소리의 소유자다. 그의 재담과 소견을 읽다 보면 마치 그가 하는 말을 직접 듣고 있는 듯 느껴신다. 타의 추종을 불허하는 특유의 붓놀림처럼, 그의 사고방식은 누구와도 비교할 수 없을 만큼 독특하다. 더불어 그만큼 고도의 지성과 예술적 자부심을 가진 사람을 찾기도 드물다.

그때 녹음했던 내용에서 그의 특징적인 말버릇을 찾아볼 수 있다. "사람들은 늘 그렇듯이 오해를 하더군요!" 호크니는 '회화繪畵의 시대는 저물었는가?'를 주제로 한 토론회의 패널로 초청받은 데 분개했던 당시의 심정을 설명하며 이렇게 말했다. 그는 그 토론회의 주최 측에게 '회화의 종말에 관한 이야기는 익히 들었다'는 내용의 답장을 보냈다. 그러나 실제 그의 생각은 정반대다. "사실 큰 변화를 겪고 있는 것은 사진이고, 그것을 개조하고 있는 것이 회화입니다. 왜냐하면 컴퓨터가 사진을 변화시키는 일에 쓰이고 있기 때문이죠."라며 그는 거의 30년이 지난 지금도 여전히 같은 주장을 고수하고 있다.

호크니의 친구인 헨리 젤드잘러Henry Geldzahler에 따르면 그는 이런 말도 즐겨 한다. "나도 알아요, 내 말이 맞는 거."(호크니는 본인에게 이런 말버릇이 있다는 점을 재미있어하며 '나도 알아요, 내 말이 맞는 거! D. 호크니'라고 새겨진 티셔츠를 몇 장 장만했다.) 내가 보기에 많은 경우 그의 말은 완벽히 옳다. 예컨대 무지한 예술가란 존재하지 않는다는 말은 부인할 수 없는 사실이다. 적어도 괜찮은 예술가라면 말이다. 좋은 예술가가 되기 위해서는

세상이 어떤 모습이고, 어떻게 돌아가는지 인식하는 감각이 필요하다. 세상을 이해하는 능력은 어쩌면 직감에 기반하거나 학문에서 가르치는 영역이 아닐 수 있지만 예술가라면 반드시 지녀야만 한다.

의심할 여지없이 호크니는 이 능력을 충분히 갖추고 있다. 아니, 사실 그 이상이다. 무지한 예술가는 없을지 몰라도 표현력이 부족한 이들, 또는 이해하기 어려울 만큼 지나치게 복잡하거나 우회적인 표현 방식을 취하는 이들은 분명 존재한다. 하지만 이 중 어떤 것도 데이비드 호크니와는 거리가 먼 이야기다. 그는 빈센트 반 고흐Vincent van Gogh, 존 컨스터블John Constable, 앤디 워홀Andy Warhol과 함께 손꼽히는 시각 예술계의 거장이다. 호크니를 비롯해 이 예술가들은 선과 색을 보는 눈만큼이나 예리한 언어적 감각을 갖췄다.

데이비드 호크니는 몇 권의 저서를 펴내기도 했지만, 여전히 작가가 아닌 화가로 자신을 정의한다. 다만 어쨌거나 그가 굉장한 달변가라는 사실에는 변함이 없다. 작업실을 나와서 휴식을 취할 때, 호크니는 지칠 줄 모르는 독서가로 변모한다. 그가 개성 있고 명료한 언어 감각을 가지게 된 데에는 시, 소설, 논픽션을 가리지 않고 탐독하는 습관도 한몫했을 것이다. 여러 화가와 조각가의 삶에서 알 수 있듯, 훌륭한 예술가들이 반드시 현명하지는 않다. 하지만 호크니는 예술가라는 직업에서도, 개인의 삶에서도 자신만의 길을

걸어가는 방법을 본능적으로 알고 있는 듯하다.

물론 호크니라면 즉각 이렇게 말할 것이다. 각자의 내면은 모두 다르고, 자신의 방식이 누구에게나 통할 수는 없다고 말이다. 사실 호크니 본인 외에는 그 누구도 그렇게 살아갈 수 없을지도 모른다. 빗방울들이 웅덩이에 떨어지는 모습을 몇 시간 동안이나 기꺼이 보고 있을 사람이 몇이나 될 것이며, 꽃피는 과일나무를 그리는 데 너무나 심취한 나머지 시간의 흐름을 완전히 망각할 수 있는 사람은 또 몇이나 될까?

호크니의 인간 실존에 관한 사색은 회화와 사진에 대한 견해만큼이나 예리하다. 그는 타고난 철학적 사고방식과 지극히 현실적인 표현 방식을 가진 사람이다. "우리는 버스에 타고 있어도 마치 우주선에 탄 것처럼 세상의 끝을 향해 손을 뻗을 수 있다."라는 그의 말은 천체 물리학적으로도 틀린 말이 아니지만, 단지 사실인 것을 넘어 잊기 힘들 만큼 깊은 인상을 남긴다. 호크니는 무지함의 완벽한 대척점에 서 있는 사람이고, 박학한 지식인이다. 그러나 그가 말을 할 때, 혹은 그림을 그리거나 다른 어떤 방식으로 예술을 표현할 때, 호크니는 그 모든 것을 잊게 할 만큼 명쾌하고 매력적인 방식으로 소통한다. 이 책의 페이지를 넘기면서 곧 알게 되겠지만, 그는 본래 재미없는 말이라고는 할 줄 모르는 사람이다.

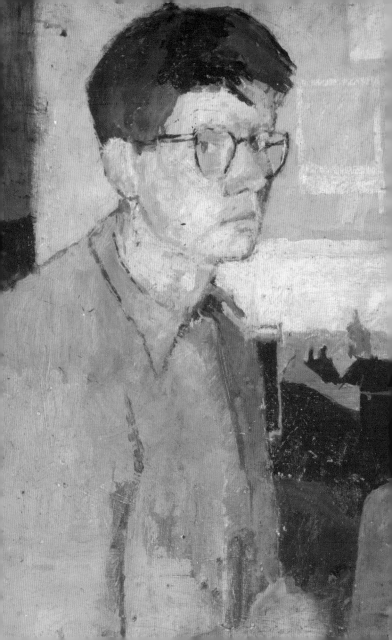

호크니가 보는 호크니
- 과거

What do you depict?
That was one of
the big questions
when I was young.

무엇을 그리는가?
그것은 내가 어릴 적 품었던 큰 의문 중 하나였다.

나는 2차 세계 대전 직전에 태어났으며 당시에는 여행하는
사람이 아주 드물었다. 우리는 런던에 다녀온 사람을 본 적도
없었다. 그곳은 머나먼 곳이었다.

아이였을 때 나는 자전거를 타고 요크 민스터 대성당에 가서 탑
꼭대기까지 오르곤 했다. 그곳은 아주 오래되어 보였다.
하지만 룩소르[1]의 사원에 앉아 있으면 600년 전쯤은 사실상
최근이라고 느껴진다.

브래드퍼드에서는 빛이 대개 회색이었다.
나는 그림자의 존재를 영화 속에서 의식하곤 했고, 할리우드에는
태양이 비춘다는 사실을 알고 있었기에 그곳에 가고 싶었다.
마치 반 고흐가 아를로 향하듯이.

나는 내가 살던 곳 주변을 많이 그렸다. 급기야 유모차 하나를
구해서 거기에 물감을 담아 끌고 다녔다. 훨씬 편리했다.

〈라 보엠〉은 1949년쯤 내가 브래드퍼드에서 처음으로 본
오페라다. 당시에는 음악에 대해 아무것도 몰랐는데도 마음에
들었다.

1 이집트의 고대 유적 도시, 룩소르 신전, 멤논의 거대 석상, 왕의 무덤으로
 즐비한 곳이다.

Bradford was
a dark city, with
black buildings
from the coal.
I left it in 1959
and never really
went back.

브래드퍼드는 석탄가루로 건물들이 새까매진, 어두운 도시였다.
1959년에 그곳을 떠난 뒤 결코 다시 돌아가지 않았다.

〈터웰 레인^{Tunwell Lane}〉, 1957, 캔버스에 유채, 73.7 × 91.4 cm (29 × 36 in.)

처음 런던에 왔을 때 나는 열여덟 살이었다.
내가 제일 먼저 한 일은 그 많은 빨간 버스를 보기 위해
킹스크로스역을 뛰어나온 것이었다. 무엇이든 보고 싶었다.
왜냐하면 그곳은 브래드퍼드와는 전혀 달랐기 때문이다.

나는 런던에 있는 작은 박물관을 아주 많이 찾아다녔다. 그동안
뒤처졌던 만큼 따라잡아야 한다고 생각했다. 런던의 아무리 작은
박물관이라도 가지 않은 곳이 없었다.

내가 왜 예술가가 되고 싶다고 마음먹었는지는 정확히 말하기
어렵다. 분명히 다른 사람보다 재능은 조금 있었다. 하지만
때때로 재능이란 다른 사람보다 조금 더 사물을 관찰하고,
연구하고, 그것에 관해 표현하기를 즐기는 것, 눈에 보이는
세상을 조금 더 흥미롭게 여기는 것에서 비롯되기도 한다.

영국 왕립 예술대학에서 사람들은 나를 놀리곤 했다.
"골칫거리네요[2], 오몬드로이드 씨." 같은 식이었다. 나는 전혀
신경 쓰지 않았지만, 가끔 그들의 그림을 보고는 이런 생각을
했다. '그림을 저렇게 그려 놓고, 나라면 입이라도 다물고 있을
텐데.'

2 Trouble at t'mill, 섬유공장이 많은 영국 북부 출신들이 the 발음을 제대
로 하지 못하는 것을 비꼬아서 우스개로 사용하는 말이다.

When I went to art school, a neighbour said, 'Some of the people in the art school just don't work at all. Lazy buggers.' And I said, 'Oh, I am going to work, don't worry.' And I did.

예술 학교에 다니던 시절, 한 이웃이 내게 이렇게 말했다.
"예술 학교 다니는 사람들 중 몇몇은 일을 전혀 안 한다지. 게으른 놈들."
나는 이렇게 말했다. "아, 저는 일할 테니 걱정 마세요."
그리고 나는 일을 했다.

'스윙잉 런던³' 시절이 좋았던 점 한 가지는 노동자 계층의
젊은이들에게서 뿜이 나오는 엄청난 에너지였다.

학생 때 톨스토이의 《예술이란 무엇인가?》를 읽고 싶어 했던
기억이 난다. 순진했던 나는 12페이지를 펼치면 예술이란
무엇인지 써 놓았으리라고 기대했다. 이제야 나는 그 질문에
완벽하게 답할 수 없음을 깨달았다.

나는 무엇이든 그림의 주제가 될 수 있다는 것을 알게 되었다.
무엇이든 그림의 재료로 사용할 수 있었다.
그 자체만으로 나는 해방감을 느꼈다.

왕립 예술 대학에 다닐 때 내 작업실에는 작은 찻주전자와
컵이 있었다. 나는 우유 한 병과 홍차 한 팩을 샀다. 홍차는 늘
우리 어머니가 가장 좋아하시던 타이푸Typhoo에서 나온 것으로
골랐다. 홍차 팩과 캔과 물감들이 한데 쌓여 항상 주위에 널려
있었다… 내가 팝아트에 가장 근접했던 순간이다.

일어나면 가장 먼저 보이는 것이 침대 끝에 있던 서랍장이라,
그곳에 물감으로 '어서 일어나서 작업해'라고 써 놓았다.

3 1960년대 사회적, 문화적으로 급변하던 활기찬 런던을 뜻한다.

1963년쯤, 내가 만든 작품을 팔아 먹고살 수 있다는 사실을
깨달았다. 그리곤 생각했다. 그렇다면 난 부자야!

1960년대에 사람들은 회화가 나아가야 할 방향은 추상화라고
굳게 믿었다. 다른 길은 없었다. 나조차도 그렇게 느꼈고 그
생각을 거부하기 시작했을 때도 마찬가지였다.

그림의 형태가 훨씬 더 큰 힘을 줄 수 있다는 것을 깨달았던 그
순간이 정확히 기억난다.

디아길레프[4]에 대해 들은 바는 그가 동성애자이며 이를 확실히
인정했다는 점이다.
그래서 나는 생각했다. 그게 내가 앞으로 할 일이라고. 그저
받아들이는 것 말이다.

이 [초기의] 그림들은 지금껏 선전된 적 없다고 생각되는
것, 특히 학생들이 주제로 쓰지 않았던 것을 내세운 일종의
프로파간다였다. 바로 동성애. 나는 그래야 할 당위성을
느꼈다. 아무도 이 주제를 사용하지 않을 테지만 나로서는
그것이 내 일부였기에 유머러스하게 다룰 수 있었다.

4 세르게이 디아길레프(Sergei Pavlovich Diaghilev, 1872~1929)는 러시아의
 미술 평론가이자 발레 감독으로, '발레 뤼스'를 창단하였다.

I knew when I was
very young that gay
people hid things
and I didn't want to
do that. I thought:
'Well, I'm just going
to be an artist,
I have to be honest.'

아주 어렸을 때부터 동성애자들이 자신을 숨긴다는 사실을 알았지만
나는 그러고 싶지 않았다. 나는 이렇게 생각했다. "난 예술가가 될
거니까 솔직해야 해."

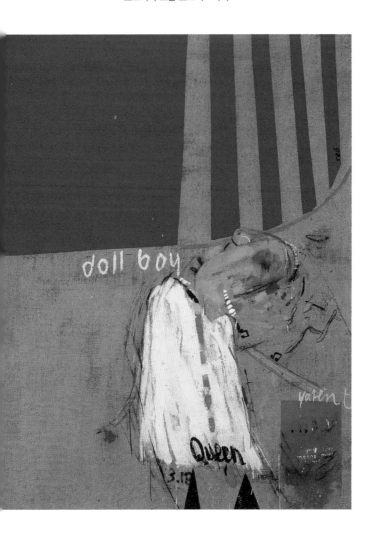

인형 소년^{Doll Boy}〉, 1960-1, 캔버스에 유채, 121.9 × 99 cm (48 × 39 in.)

[뉴욕]은 매우 자극적이었다. 당시에는 흔치 않던 게이바가 있었고, 놀랍도록 활기찬 사회였다. 그 시절에 그림을 많이 그렸다.

지루하고 늙은 영국. 이렇게 하면 안 돼, 저렇게 하면 안 돼. 내가 진즉 캘리포니아로 떠난 이유다.

내가 생각한 캘리포니아는 영화사가 있고 반쯤 벗은 아름다운 사람들이 다니는 햇살 가득한 곳이었다.

아는 사람 하나 없는 로스앤젤레스에 도착한 지 일주일도 되지 않아 나는 운전 면허 시험을 통과했고 차를 샀으며 집을 얻었고 그림을 그리기 시작했다. 그리고 생각했다. 바로 내가 상상했던 대로군.

캘리포니아의 빛은 아주 맑다. 때로는 백 마일[5] 너머도 볼 수 있다. 아주, 아주 청명해서 나는 캘리포니아를 사랑했다.

캘리포니아는 항상 나에게 좋은 곳이었다.

5 약 160km

California was the place I always used to run to.

캘리포니아는 항상 내가 달려가던 곳이었다.

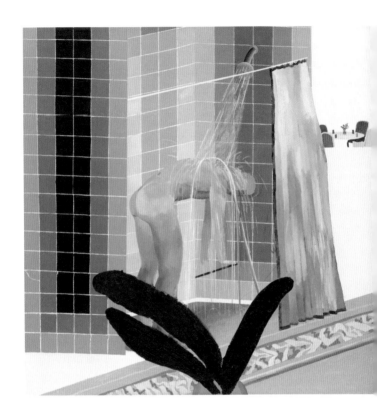

〈베벌리힐스의 샤워하는 남자Man in Shower in Beverly Hills〉, 1964,
캔버스에 아크릴, 166.4 × 166.4 cm (65½ × 65½ in.)

For an artist, the
interest in showers
is obvious: the whole
body is always
in view and in
movement, usually
gracefully, as the
bather is caressing
his whole body.

예술가라면 샤워에 관심이 있는 것은 당연하다.
항상 전신을 볼 수 있고,
씻는 사람이 몸 전체를 부드럽게 문지르면서 우아한 움직임이
이어지기 때문이다.

아주 천천히 조심스러운 방식으로 움직이는 물을 그린다는
아이니어는 아주 매력석으로 다가왔다.

1975년 여름, 나는 한 달 동안 파이어 아일랜드의 더 파인즈라는
곳에서 시간을 보냈다. 광란의 게이 리조트 같은 곳이었다. 멋진
한 달이었다.

이집트는 내가 갔던 나라 가운데 가장 황홀한 곳 중 하나다…
아름다운 석양이 내려앉는 룩소르에서 나는 가끔 앉아서 강을
바라보았다… 그리고 그때마다 상상력이 자극되는 것을 느꼈다.
그곳에서 나는 항상 그림을 그렸다.

나일강 둑에 혼자 앉은 나는 우리가 아주 오만한 시대를 살고
있다고 생각했다. 아주 기나긴 역사가 흐르는 이집트에서는 그런
생각을 하게 된다.

중국에서 시간이 지날수록 내 그림이 점점 더 중국식으로 변해
가고 있다는 것을 알게 되었다. 나는 붓을 쓰고 물감을 뿌리기
시작했다.

Whenever
I left England,
colours got
stronger in
the pictures.

내가 영국을 떠날 때마다 그림의 색은 점점 강렬해졌다.

California always affected me with colour. Because of the light you see more colour... there is more colour in life here.

캘리포니아는 항상 색으로 나를 감동시켰다.
그 빛 덕분에 더 많은 색을 볼 수 있다…
이곳에서의 삶은 한층 다채롭다.

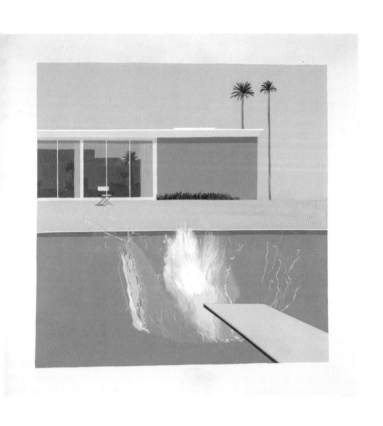

〈더 큰 첨벙^{A Bigger Splash}〉, 1967,
캔버스에 아크릴, 243.8 × 243.8 cm (96 × 96 in.)

무대 작업은 덧없다. 나는 무대 모형을 만들기도 하지만, 모형은 아무것도 이니다. 무대 세트도 똑같다. 음악 없이는 아무것도 아니다.

하지만 무대 작업들은 모두 내게 유용했고 그곳에서의 모든 시간을 한 번도 후회해 본 적 없다.

무대 디자인이란 다른 종류의 관점을 만들어 내는 것이다. 하지만 그 관점이 아주 사실적일 수는 없다. 환상을 창조해야 하기 때문이다. 그래서 나는 오페라 디자인을 좋아했다.

나는 말리부에 작은 집을 얻었고 주변을 둘러보기 위해 운전을 하면서 바그너 음악을 크게 틀었다. 그때 갑자기 이런 생각이 들었다. '세상에! 음악과 이 산이 너무 잘 어울려.'

1982년에 나는 우리 집 테라스를 파란색으로 칠했다. 도장공들은 내가 미쳤다고 생각했지만 일을 다 마치자 그들은 결과물이 얼마나 멋진지 확인할 수 있었다.

The only reason you do an opera is because of the music; if that is no good, it doesn't matter what the story is.

오페라를 하는 유일한 이유는 음악 때문이다.
음악이 좋지 않다면 줄거리는 좋아 봤자다.

I thought I was
a hedonist, but
when I look back,
I was always
working. I work
every day. I never
give parties.

나는 내가 쾌락주의자라고 생각했다.
하지만 돌이켜 보면 나는 항상 일하고 있었다.
나는 매일 일한다. 파티는 절대 열지 않는다.

나는 오로지 섹스만을 위해 사는 사람들을 많이 알고 있다.
그들은 항상 새 사람을 원한다. 그 말인즉슨 하루 종일 그러고
있다는 뜻이다. 그 밖의 다른 일들을 할 수가 없다.

게이 매거진 〈디 애드버킷The Advocate〉에서 나를 보러 파리로
왔다. 그래서 나는 이렇게 말해야 했다. "문제는 말이죠, 섹스는
내 인생에서 전혀 중요한 문제가 아니라고요."

사람들은 섹스가 마치 선구적인 무언가인 것처럼 군다. 나는
이렇게 말한다. 글쎄요. 사실은 아주 거리가 먼데요.

에이즈는 뉴욕을 바꿔 놓았다. 알고 지내던 사람이 에이즈로
처음 세상을 떠난 것이 1983년이었다. 그 후로 10년간 많은
사람이 떠났다. 만약 그들이 아직 살아 있었다면 뉴욕은 아주
다른 곳이 되었으리라 생각한다.

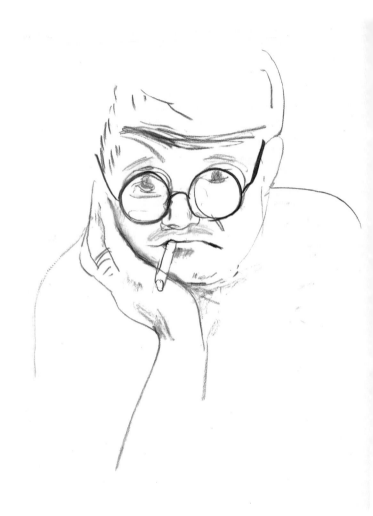

〈담배를 문 자화상*Self Portrait with Cigarette*〉, 1983,
종이에 목탄, 76.2 × 57.2 cm (30 × 22½ in.)

Every few years, I do a series of self-portraits.... There was a rash of them in 1983, when I suddenly became more aware of aging.

나는 몇 년마다 자화상 시리즈를 작업한다⋯
1983년에는 아주 많이 그렸다.
늙어간다는 것이 갑자기 크게 와닿았던 해였다.

호크니가 보는 인생

Life is exciting, interesting, thrilling.

인생은 신나고, 재미있고, 짜릿하다.

나는 돈에 굶주려 있지 않다. 나는 흥미진진한 인생을 갈구한다.
반면에 나는 물웅덩이에 떨어지는 빗방울에서도 희열을 느끼는
사람이다.

인생에는 이런 순간이 있다. 여행하거나 어떤 특정한 곳에 있을
때 하루 동안 벌어진 거의 모든 것이 기억나는 때가.

우리는 기억을 통해 바라본다. 결코, 결코 객관적인 시각이란
없다.

나는 이곳으로 사람을 태우고 와서 도로가 무슨 색이었는지
물었다. 10분 후 나는 같은 질문을 했고 그는 다른 대답을 했다.
그가 말했다. "나는 도로 색이 어떤지 생각해 본 적이 없어요."
솔직히, 누군가가 질문하지 않는다면 그것은 그냥 도로 색일
뿐이다.

지금 이곳에 살아야 한다. 바로 지금이 영원이다.

그리스에서는 사람들이 왜 담배를 계속 피우는지 나는 안다.
그들에게 시간이란 유연한 것이고 지금만이 존재한다.

The world is very, very beautiful if you look at it, but most people don't look very much, with an *intensity,* do they?

가만히 보면
세상은 매우, 매우 아름답다.
하지만 대부분은 집중해서
세상을 보지 않는다. 그렇지 않은가?

〈봄의 도래, 볼드게이트, 이스트 요크셔, 2011년*The Arrival of Spring in Woldgate, East Yorkshire in 2011 (twenty eleven)*〉, 2011년 5월 11일, 아이패드 드로잉

폼페이는 당대의 베벌리힐스였다. 매음굴과 그림 무더기가
도처에 있었다.

그게 바로 우리가 이따금 해야 하는 일이다. 도를 넘는 것.

점심을 먹으러 나가는 사람들 대부분은 오후에 할 일이 없다.

미국의 좋은 점은 바가 매우 늦게까지 연다는 것이다.

담배를 필 수도 있고 술을 마실 수도 있고 온갖 것을 다 할 수도
있지만 목적의식이 있어야 한다. 분명히 할 일이 필요하다.

할 일은 저마다 다를 수도 있지만 우리의 인생은 한 번뿐이다.
발자크[6]를 보라. 55세에 죽었지만, 그는 백 년 치의 글을, 그것도
완벽하게 써 냈다.

라벨[7]에 대해 읽은 모든 것을 종합해 보면, 나는 그 남자를
사랑했을 것 같다.

6 오노레 드 발자크(Honoré de Balzac, 1799~1850), 19세기 프랑스의 소설가
 로 리얼리즘 문학의 선구자다.

7 모리스 라벨(Joseph Maurice Ravel, 1875~1937), 프랑스의 인상주의 작곡가
 로 '죽은 왕녀를 위한 파반'으로 잘 알려져 있다.

Artists, even
when they're
dead, are alive
in their work.

예술가들은
죽고 난 뒤에도
작품 속에
살아있다.

⟨비시 워터와 《하워즈 엔드》, 카르나크 *Vichy Water and 'Howards' End', Carennac*⟩, 1970,
종이에 잉크, 35.6 × 43.2 cm (14 × 17 in.)

It's good to rest and read.

쉬면서 독서하는 것은 좋다.

The eye is always moving; if it isn't *moving* you are dead.

눈은 항상 움직이고 있다.
움직이지 않는다면 당신은 죽었다.

우리는 예술이라고 일컬어지지 않는 방대한 이미지들이
생산되는 시대에 살고 있다. 그것들은 한층 수상쩍게도… 스스로
현실이라고 주장한다.

우주선을 탄대도 세상의 끝에는 결코 닿을 수 없다. 차라리
버스를 타고 가려고 시도해 보는 것이 나을 수도 있다. 그곳에는
오직 생각으로만 도달할 수 있다.

우주 대부분의 물체는 어떤 색도 없다. 하지만 지구에는
놀라우리만치 다양한 색이 있다. 파란색, 분홍색, 초록색. 바로
그 때문에 우리가 특별하다는 게 내 생각이다.

우리는 멀리서 세상을 보지 않는다. 우리는 그 안에 있다. 나는
내가 이 세상 안에 존재한다는 관념이 좋다. 나는 열쇠 구멍을
통해 바라만 보기를 원치 않는다.

나는 세상을 바라보는 것이 좋다. 세상은 흥미진진하다. 비록
흥미진진한 그림은 많지 않지만 말이다.

시각 교육은 중요하지 않은 것처럼 다뤄지지만 우리가 주변에서
보는 것은 일생 내내 우리에게 영향을 미친다.

세상은 아름답다. 세상이 아름답지 않다고 생각한다면 우리
인간은 끝난 것이다.

우리는 스스로를 파괴로부터 구원할 수도 있다.
그러려면 가까운 것, 내밀한 것, 사실인 것을 받아들이고,
세상을 더 친밀하게 인식하여 다정해져야 한다.

많은 이들은 세상이 어떻게 생겼는지 안다고 생각한다.
TV로 봤기 때문이다.

세상을 내다보면 너무나 많은 것들이 있다.
우리는 그것을 편집한다.

벽의 그라피티를 무심코 바라본다면 작은 의미 하나하나를 전부
읽지는 못한다. 처음에는 큰 것들이 먼저 보이고, 몸을 기울여
자세히 들여다봐야만 더 작고, 더 예민한 메시지를 읽어 낼 수
있다.

모든 사람은 저마다 특별한 종류의 경험을 했다고 느끼거나 알고
있다.

우리 모두가 같은 것을 볼 수는 없다.
우리 모두는 서로 조금씩 다른 것을 본다.

어떤 친구가 내게 뭔가를 보라고 하면 나는 그것이 어떤 평가를
받고 있든 신경 쓰지 않는다. 나는 내 친구들을 더 신뢰한다.

사람들에게는 즐길 수 있는 것, 예쁜 것, 여러 색으로 가득 찬
무언가가 필요하다.

내가 키우는 개들은 절대 TV를 보지 않는다. 하지만 말리부에
가면 앉아서 바다 너머 지평선을 지그시 바라본다. 물과 불의
형태는 끝이 분명하지 않고 끝없이 변한다. 그리고 개들은
우리만큼이나 그것을 흥미롭게 여긴다.

우리는 즐거움의 크기를 측정할 수 없다. 그렇지 않은가?

웃을 때야말로 생존을 위한 본능적인 긴장의 끈을 놓을 수 있는
유일한 순간이다. 당신에게 아주 이롭다.

나는 매일 크게 웃는다. 당신도 그래야 한다.
그래야 계속 살아갈 수 있다.

예술가는 계급을 신경 쓰지 않는다. 그러나 영국 예술에는
계급이 영향을 미치고 있다고 생각한다. 그 계급 제도 때문에
많은 이들이 해외로 떠날 수밖에 없다고 확신한다.

예술가가 돈을 손에 넣었을 때 할 수 있는 한 가지 일은
그 돈을 써서 하고자 하는 예술을 하는 것이다.

예술가의 허영은 자신의 작품을 남들이 봐 주길 바라는 것이다.
그 어떤 것보다 그것을 원한다.

경험과 생각을 공유하기를 원하지 않는 사람은 예술가가 되지
않을 것이다. 어떻게 하면 우리 사이의 간극을 없애 모두가
동등하고, 우리는 하나임을 느낄 수 있게 할지를 고민하느라 내
머릿속은 항상 꽉 차 있다.

진정으로, 말 그대로 진심을 담아서 사랑한다면 두려움은 훨씬
덜할 것이다.

인연을 강제할 수는 없다. 그것은 그저 자연히 일어나는 일이다.

The space
between where
you end and
I begin is the
most interesting
space of all.

당신이 끝나고 내가 시작되는, 그 사이의 공간이야말로 가장
흥미로운 공간이다.

Love is the only serious subject.

사랑이야말로 유일하게 진지한 주제다.

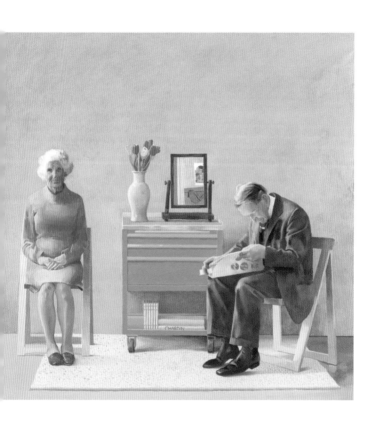

〈나의 부모님My Parents〉, 1977,
캔버스에 유채, 182.9 × 182.9 cm (72 × 72 in.)

나에게 있어 고통이 무얼까 표현해 본다면 그것은 고독일
것이다. 그럼에도 내가 표현하지 않는 이유는 언제나 나보다 더
힘든 이들이 있고, 내 몫은 감당할 수 있는 정도이기 때문이다.

장수란 평화로운 삶에서 나오는 결과라고 생각한다. 나이가 들면
자신만의 리듬을 찾게 된다.

몇 년 더 살지 숫자를 늘리는 데만 온통 집중한다면 그것은 삶
자체를 부인하는 것이다.

어떤 이파리는 다른 나뭇잎보다도 빨리 떨어진다… 사람과
똑같다. 누군가는 일찍 죽고 누군가는 나중에 죽는다.

나에게는 아주 아주 젊을 때 죽은 친구가 꽤 많다. 나이 든
사람이 죽는 것은 아주 자연스럽게 느껴지지만 32살 정도 되는
이가 죽는 것은 그렇지 않다.

최근 들어 우리는 샌프란시스코에서 지냈다. 요즘은 매우 따분한
도시다. 하비 밀크[8] 같은 무리들은 어디 있는가?

젊은이들이 들어와 살 수 없다면 그 도시는 소멸한다.

8 하비 밀크(Harvey Milk, 1930~1978), 최초로 성소수자 정체성을 밝힌 미국
 의 정치인.

과거는 편집되기에 항상 더 선명해 보인다.
반면 현재는 늘 뒤죽박죽이다.

현재를 바라보기란 항상 어렵다.

요즘은 모두들 운동복을 입는다. 패션이 매우 지루해졌다고
생각한다.

나는 살면서 체육관에 가 본 적이 없다.

새 아이디어는 기존의 상식에 벗어나는 경우가 많다.

사람들은 미국인이 성공을 숭배하고 영국인은 성공을
혐오한다고 말한다. 내 생각에는 둘 다 성공을 너무 진지하게
받아들이고 있다.

어떤 것을 위해 목소리를 높이고 앞장서 옹호해야 한다고
생각했으며 자주 그러했지만 가끔은 지친다는 생각이 든다.
사람들은 이렇게 생각한다. '아, 저기 호크니가 또 시작이네,
브래드퍼드 억양으로 구시렁대고 말이야.'

It used to be you
couldn't be gay.
Now you can
be gay but you
can't smoke.
There's always
something.

지금까지는 게이여서는 안 됐다.
이제는 게이일 수는 있지만 담배를 펴서는 안 된다.
항상 그런 식이다.

레스토랑과 술집에서 흡연자를 몰아냈다.
하지만 그들이 몰아낸 것은 가짜 공해다.
나에게 있어 진짜 공해는 소음이다.

영국 생활에는 나를 매우 성가시게 하는 점이 있다.
여기 사람들은 결코 일을 끝마치지 않는 것처럼 보인다.

늘 같은 소인배들, 속 좁고 상상력이 없는 인간들이 있다. 간이
콩알만 한 것들이다. 상관하지는 않으나 그런 사람들이 나라를
이끌어선 안 된다.

나는 항상 세상이 미쳤다고 생각했으며 그렇게 말한 적도 있지만
지금은 더 미쳐 가고 있다고 생각한다.

내가 보기에, 당신이 세상을 얼마나 썩었다고 생각하든
이 세상에는 꽤 좋은 점이 있을 가능성이 항상 있다.

만약 당신도 나처럼 세상을 아름답고, 짜릿하고, 신비롭게
여긴다면, 당신은 꽤나 살아있음을 느끼는 셈이다.

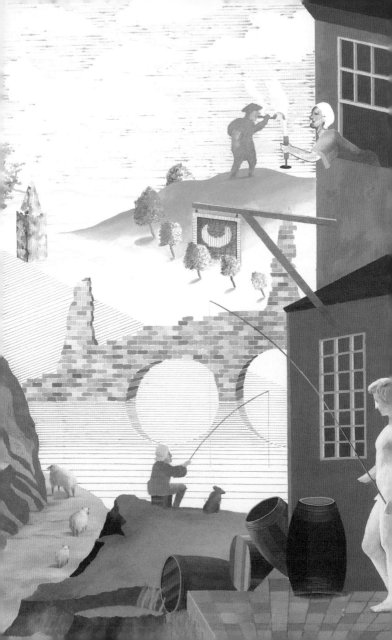

호크니가 보는 예술

Pictures make
us see the world.
Without them,
I'm not sure
what anybody
would see.

그림을 통해 우리는 세상을 볼 수 있다.
그림이 없다면 무엇을 보게 될지 감이 안 잡힌다.

언젠가 내게 예술은 모든 이를 위한 것이 아니라고 말한 작가와 언쟁한 적이 있다. 나로서는 충격적인 말이었다. 나는 사람이 어떤 형태로든 예술 없이는 살 수 없다고 생각한다.

예술은 진보하지 않는다. 최고의 그림 중에는 첫 번째로 그려진 그림도 있다.

그림 덕분에 우리는 적어도 지난 3만 년 동안을 볼 수 있었다.

최초로 동물을 그린 사람을 다른 누군가가 지켜본 후에 다시 그 동물을 봤다면, 그는 그 동물을 더 확실하게 보게 되었을 것이다.

그림은 텍스트다. 당신에게 많은 것을 말해 줄 것이다.

과거의 예술은 살아 있다. 과거의 예술 중에서 죽은 것은 더 이상 존재하지 못한다.

고대의 세상은 색으로 가득했고 중세 시대도 마찬가지다. 다만 지금은 물감이 바랬을 뿐이다.

If you look at Egyptian pictures, the Pharaoh is *three times bigger* than anyone else. He was bigger – in the minds of Egyptians. Their pictures are truthful, but not geometrically.

이집트의 그림을 보면 파라오가 다른 사람보다 세 배는 더 크다.
이집트인의 머릿속에서 그는 더 큰 사람이었다.
그 그림은 진실하지만 그것이 기하학적 진실은 아니었다.

⟨**준이집트식 복장을 한 고관들의 행렬**A Grand Procession of Dignitaries in the Semi-Egyptian Style⟩, 1961, 캔버스에 유채, 213.4 x 365.8 cm (84 x 144 in.)

르네상스 시대부터 예술가들은 자신들의 지위를 기술자들보다 높이는 데 열심이었고, 그 결과 기술을 경시했다. 나는 그들이 카메라 옵스큐라[9]를 사용하긴 했어도 다소 수치심을 느꼈으리라 생각한다.

우리는 카메라의 전신인 카메라 옵스큐라가 초기 텔레비전 세트처럼 커다랗고 둔탁한 물건일 것이라고 널리 믿게 되었다. 하지만 실제로 광학 투사에 필요한 것은 유리 조각 하나뿐이다.

무언가 그려 내는 일을 한다면 당연히 세상을 표현하는 여러 방법에 관심이 있을 것이다. 나는 카라바조가 카메라 옵스큐라를 사용해 그림을 그렸다고 생각한다. 그는 처음에는 이 사람을, 다음에는 다른 사람을, 혹은 신체의 일부, 팔이나 얼굴을 캔버스에 투사했을 것이다. 그의 그림은 일종의 투사 콜라주다.

어떤 역사학자는 반 에이크[10]의 작업실이 세잔의 작업실 같았을 것이라고 상상하는 것 같다. 예술가의 고독한 밤샘. 하지만 실제로는 오히려 MGM 영화사처럼 의상, 가발, 갑옷, 샹들리에, 모델들이 가득했으리라.

9 그림을 사실적으로 그리기 위한 광학 장치. 암실 한쪽에 뚫은 작은 구멍으로 빛이 들어오며 반대쪽의 하얀 벽이나 막에 물체의 상이 거꾸로 맺힌다.

10 얀 반 에이크(Jan van Eyck), 네덜란드의 화가이며 유럽 북부 르네상스 미술의 선구자다.

농담처럼 들리겠지만, 카라바조가 할리우드 조명을 발명했다는 것은 진심으로 하는 말이다. 그는 대상에 조명을 비추어 극적으로 연출하는 법을 찾아냈다.

렘브란트만큼 얼굴을 강조한 화가는 그 이전에도 이후에도 없다. 그 눈과 마음으로 렘브란트는 누구보다 많은 것을 보았다.

그림을 그려 본 사람이라면 렘브란트의 작품이 얼마나 멋진지 알 수 있다. 그 효율적인 붓놀림에 반해 버릴 것이다. 보는 것만으로도 속도감을 느낄 수 있을 정도다.

그 어떤 그림보다도 위대하다고 생각되는 렘브란트의 작품이 하나 있다. 대영 박물관에서 소장 중이며 가족이 아이에게 걸음마를 가르치는 장면이다.

호쿠사이[11]가 그린 다리 밑에는 그림자가 없다… 대부분은 그것을 인식하지도 못한다. 그저 아름다운 그림으로 바라볼 뿐이다.

과거에는 대다수에게 인정받지 못하는 예술을 하는 예술가는 대단치 않게 여겨졌다.

11 가츠시카 호쿠사이(葛飾北斎, 1760~1849), 일본 에도 시대의 일상을 그린 풍속화 형태인 우키요에 화가였으며 고흐 등 인상파에 영향을 준 것으로도 알려져 있다.

어떤 큐레이터가 본인은 르누아르라면 질색이라고 내게 말했다. 나는 그 말에 충격을 빋았다. 내가 말했다. "그렇다면 히틀러에 대한 감정을 표현할 때는 어떤 단어를 사용하나요?" 불쌍한 르누아르 양반. 그는 끔찍한 일을 저지른 적이 없다. 그는 많은 사람을 즐겁게 하는 그림을 그렸다.

반 고흐는 매우 매우 훌륭한 소묘 화가다. 나는 그가 편지에 그린 작은 스케치를 사랑한다. 요즘이라면 그는 아마 아이폰으로 그 스케치 편지를 보냈을 것이다.

어떤 예술이나 예술가가 당신의 마음을 울린다면 그것이야말로 동시대 예술이다. 나에게 있어 반 고흐는 현대 미술가다.

마티스 전시회는 너무나 훌륭했다. 환희 그 자체였다… 그리고 환희란 사람에게 줄 수 있는 대단한 것이다.

예술은 환희에 관한 것이어야 한다.

예술에서 즐거움의 원칙을 부정할 수는 없다. 그렇다고 꼭 모든 예술이 쉽고 기쁨에 차 있는 것은 아니다. 어떤 사람은 십자가에 못 박힌 예수의 그림에서 심오한 즐거움을 얻기도 한다.

예술은 심오한 즐거움이어야만 한다. 철저한 절망의 예술에는 모순이 있다. 왜냐하면 적어도 소통하려는 시도 자체가 절망을 조금이나마 덜어 주기 때문이다. 예술에는 이런 모순이 내재되어 있다.

유희 없이 예술을 할 수는 없다. 심지어 과학자도 유희를 즐긴다. 그리고 그것이 놀랍고도 예상치 못한 결과물로 이어진다.

언젠가 누군가와 입체파에 관해 얘기하는데 그 사람이 말했다. "입체파는 내면의 눈에 관한 것 아니야?" 내가 말했다. "하지만 그게 우리가 가진 전부야. 그게 다야."

화가는 자신의 작품을 마치고 나서, 나중에 그것을 어느 정도 분석해야만 한다. 나는 입체파 화가들이 계획하에 화풍을 정한 것이 아니라고 확신한다. 앉아서 "음, 원근법을 파괴해야 해. 그게 문제야."라고 말진 않았을 것이다. 다만 방법을 모색할 따름이다. 천천히, 그리고 다양한 방향으로.

전위예술이 영원히 계속해서 지속되리라는 생각은 터무니없다.

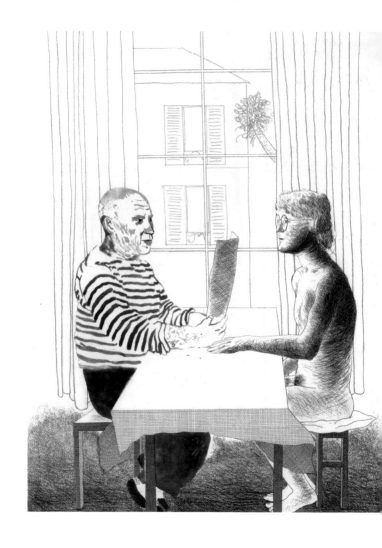

〈예술가와 모델Artist and Model〉, 1973-4, 에칭, 75.6 x 58.4 cm (29¾ x 23 in.)

I am very conscious
of all that has
happened in art
during the last
seventy-five years.
I don't ignore it; I feel
I've tried to assimilate
it into my kind of art.

나는 지난 75년간 예술에 일어난 모든 일을 아주 잘 알고 있다.
나는 그것을 무시하지 않고 내 방식의 예술로 소화하고자
노력했다고 느낀다.

마르셀 뒤샹은 매우 흥미롭고 재미있는 놀이를 즐겼던 사람이다.
하지만 뒤샹 학파라는 개념은 다소 뒤샹스럽지 않다. 그렇지
않은가? 뒤샹이 들었다면 비웃었을 것이다.

추상에 대한 베이컨[12]의 의견에는 항상 동의한다. 나는 이렇게
생각했었다. '여기서 어떻게 더 나아갈 수 있지?' 추상은 이제 더
갈 곳이 없다. 심지어 플록[13]의 작품조차도 막다른 길이다.

처음에는 추상이 마치 만사에 통할 것처럼 보였으나 아니었다.
그렇지 않은가?

모더니즘 화가들은 풍경과 초상이 더 이상 발전시킬 수 없는
주제라고 말했다. 하지만 그렇지 않다. 지금은 모든 것이 열려
있다. 풍경과 초상은 여전히 그 끝을 알 수 없다.

아돌프 로스는 장식이 범죄라고 말함으로써 선량한 장인들을
범죄자로 만들었다.

당신이 무언가에 어떤 규칙을 정한다면 다른 예술가가 나타나 그
규칙을 깰 것이다.

12 프랜시스 베이컨(Francis Bacon, 1909~1992), 영국 표현주의 화가다.

13 잭슨 폴록(Jackson Pollock, 1912~1956), 미국 추상표현주의 화가다.

완벽한 복제본 같은 것은 존재하지 않는다. 왜냐하면 모든 복제본은 해석이기 때문이다.

이차원의 표면은 이차원에 쉽게 복제될 수 있다. 이차원에 복제하기 어려운 것은 삼차원이다. 정형화하고 해석해야 하기 때문이다.

이차원은 관념일 뿐이다. 현실에는 존재하지 않는다. 심지어 한 장의 종이조차도 삼차원이다.

실루엣은 아주 뚜렷하다. 우리는 실루엣을 보면 사람을 구분할 수 있다. 심지어는 아주 먼 거리에서도 가능하다.

뒤로 물러서서 보면 더 잘 보일 때가 있다. 그렇지 않은가?

이미지에는 힘이 있으며 주도권을 쥐기 위해 사용된다.

세계가 묘사되는 방식은 우리에게 강렬한 영향을 준다… 예술은 여전히 우리가 세상을 바라보는 방식에 지대한 영향을 끼친다.

A still picture
can have
movement in
it because the
eye moves.

멈춰 있는 그림에도 움직임이 있을 수 있다.
우리의 눈이 움직이기 때문이다.

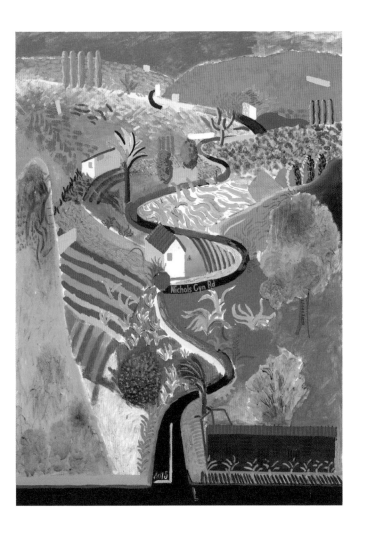

〈니콜스 캐니언Nichols Canyon〉, 1980,
캔버스에 아크릴, 213.4 x 152.4 cm (84 x 60 in.)

나는 언덕 위에서 살았고 그림은 언덕 아래 있는 작업실에서 그렸다. 그래서 언덕을 매일 오르락내리락 했었고 때로는 하루에 두 번, 세 번, 네 번도 왔다 갔다 했다. 나는 저 구불대는 선을 실제로 느꼈다.

어떤 공간을 보는 데 시간이 걸린다는 사실이 그 공간을 구성한다.

그림에는 그리는 사람의 시간이 깃든다. 영화는 관객을 자신의 시간으로 끌어들인다.

우리는 정지된 그림을 더 잘 기억한다. 그림은 머릿속에 훨씬 더 깊이 박힌다. 영화의 시퀀스를 기억해 내기가 훨씬 어렵다.

대부분의 이미지는 쉽게 잊힌다.

우리는 묘사를 해야만 한다. 지난 만 년간 그래 왔고, 앞으로도 반드시 그럴 것이다. 우리 안에는 계속 묘사를 갈망하게 만드는, 강렬하고 깊은 욕망이 있다.

분명히 우리는 그림을 보고 싶어 한다. 그렇지 않은가? 우리는
이미지를 찾게끔 만들어졌다. 점 네 개만 찍어도 얼굴이 될 수
있다는 사실을 모두가 알고 있다.

예술가가 되지 않는다고 할지라도… 예술 수업은 시각적 감각을
날카롭게 가다듬어 준다. 사람들의 시각적 감각이 날카롭다면
주변에 아름다운 것들이 생겨난다.

그림에 관심이 있는 사람들은 생각보다 훨씬 많다.

오늘날의 우리에게 진정으로 중요한 예술이 무엇인지 아는
사람은 거의 없다. 상당한 통찰력이 필요한 일이다. 그에 대해
평가는 하지 않겠다. 역사책은 계속 수정되고 있다.

다른 역사와 마찬가지로, 예술사도 다시 쓰일 것이다.

예술가는 역사학자들보다 더 열린 방식으로 예술을 바라보는
경향이 있다. 그들은 예술이 언제 어디서 만들어졌는지에 관심이
덜하다.

〈물 연구, 피닉스, 애리조나*Study of Water, Phoenix, Arizona*〉, 1976,
종이에 색연필, 45.7 x 49.8 cm (18 x 19⅝ in.)

In the end,
it's pictures
that make us
see things.

결국 우리가 무언가를 바라보게 하는 것은 그림이다.

Belicve what
an artist does,
rather than
what he says
about his work.

예술가가 자신의 작품에 관해 하는 말보다는 그가 만든 작품을
믿어라.

예술은 온갖 형태로 나타난다. 우리는 온갖 종류의 예술가가 필요하다.

나는 그림이 지닌 다양함이 좋다.

나는 명료함이 좋지만 모호함 또한 좋아한다. 둘은 같은 그림 안에서도 공존할 수 있고, 그래야 한다고 생각한다.

그림을 비롯하여, 어떤 것이 살아남은 주된 이유는 누군가의 사랑을 받아서다.

그래서 경매가가 그렇게 높은 것이다. 지붕, 음식, 온기를 갖게 된 후에 살 수 있는 것은 결국 아름다움뿐이다.

회화는 노래나 춤처럼 사람들이 필요로 하기 때문에 지속될 것이다.

예술은 죽지 않을 것이다. 회화도 죽지 않을 것이다.

호크니가 보는 영감

세상의 진짜 모습을 보고 싶은 열망에 푹 빠져 있다면 어떤 방식으로든 그림을 그리는 법에 흥미를 갖게 된다.

당신이 사랑하는 것을 그려야만 한다! 나는 내가 사랑하는 것을 그리고 있다. 나는 항상 그랬다.

언젠가 대학 댄스 축제에서 아주 아름다운 소년이 나만을 위한 차차 댄스를 춘 적이 있다. 그 장면은 내게 깊은 인상으로 남아 나는 그것을 그림으로 그릴 수 있겠다고 생각했다.

나는 가끔 향수 어린 추억 여행을 떠나며 내가 좋아하는 것, 내가 좋아하는 시간, 내가 좋아하는 곳을 그린다… 확실히 고전과 서사적 주제는 내게 영감을 준다. 이국땅의 풍광, 아름다운 사람들, 사랑 지상주의, (내 인생의) 중요한 사건들. 이런 것들이 나에게는 상당히 전통적인 영감인 듯하다.

내 조상 중에는 벽에 낙서하기를 좋아하던 동굴 벽화 예술가가 있었으리라고 항상 생각한다.

밖에 나가면 매번 그릴 것이 눈에 들어온다. 어딘가를
바라보기만 하면 바로 그렇게 된다.

나는 바라보는 데서 항상 강렬한 재미를 느꼈다. 차를 탈 때도
항상 앞자리에 타고 싶다. 그게 나에게는 즐거움이기 때문이다.

만약 당신이 일주일 동안 반 고흐를 미국의 칙칙한 모텔에
가두고 약간의 물감과 캔버스를 준다면 그는 낡아 빠진 욕실이나
너덜거리는 상자를 그린 멋진 그림과 스케치를 가지고 나올
것이다.

내가 그린 수영장 그림은 투명함이 주제다. 어떻게 물을 그릴 수
있을까?

수영장은 연못과 달리 빛을 반사한다.

수영장의 물은 그 어떤 형태의 물보다 자주 모습을 바꾼다. 그
출렁대는 리듬은 하늘뿐 아니라 물의 깊이까지도 비춘다.

Every artist I know
sticks reproductions
of paintings, printed
images, on his or
her wall – posters,
postcards, anything.

내가 아는 모든 예술가는 복제화나 인쇄된 이미지를 포스터, 엽서,
기타 어떤 형태로든 벽에 붙여 놓는다.

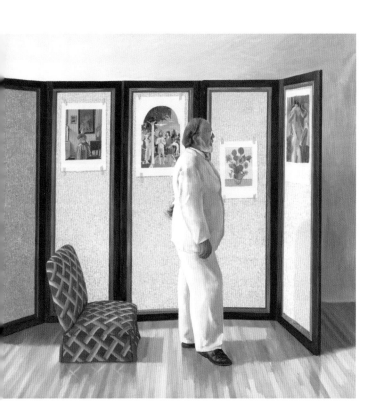

〈*병풍의 그림 바라보기*Looking at Pictures on a Screen〉, 1977,
캔버스에 유채, 188 x 188 cm (74 x 74 in.)

나는 과거의 예술과 영원한 사랑에 빠져 있다. 때로는 뜨겁고 때로는 차갑다.

모든 사람이 같은 그림을 본다고 해서 같은 것을 보고 있다는 뜻은 아니다.

우리는 모두 다른 것을 본다. 인쇄된 이미지에서도 각각 다른 기억이 연상된다.

세잔의 혁신은 관점이 유동적이라는 점을 인식했다는 데 있다. 우리는 다양한 위치에서, 때로는 반대편에서도 사물을 본다는 점이다.

두 눈으로 그림을 그렸던 세잔은 살짝 다른 두 개의 시선으로 사물을 바라보았다. 그래서 그가 그린 곡선은 약간 특이하다.

중국인들은 그림을 그릴 때 세 가지가 필요하다고 한다. 손, 눈, 마음이다. 두 가지론 부족하다.

보는 대상은 보는 주체와 분리될 수 없다. 무언가를 바라볼 때,
그것은 당신과 이어져 있다.

더 바라보고 생각할수록 더 많이 볼 수 있다. 작고 단순한 것들도
믿을 수 없을 만큼 다채롭다. 많은 사람이 그 사실을 잊고 있다.
당신이 그것을 일깨워 줄 수 있다.

매일 홀랜드 공원을 산책했다. 봄이 느껴지자 이런 생각이
들었다. '오, 이거 정말 신나는데. 아주 신이 나.'

나는 아침마다 하늘을 내다본다. 그 모습이 매일 다를 것이기에.

비행기에서 놀라울 만큼 멋진 풍광을 바라보며 희열을 느꼈다⋯
풍광은 공간이 선사하는 희열이다.

유리에 먼지가 있으면 한동안은 그것이 눈에 띄지만, 그러고
나서 유리 너머를 보게 되면 더 이상 먼지는 보이지 않는다.

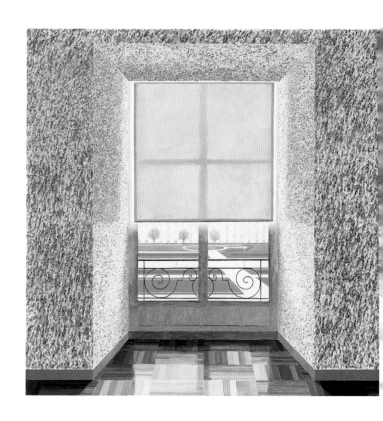

〈프랑스풍의 방에서 역광을 맞으며*Contre-jour in the French Style - Against the Day dans Le Style Français*〉, 1974, 캔버스에 유채, 182.9 x 182.9 cm (72 x 72 in.)

I saw this window
with the blind
pulled down and
the formal garden
beyond. I thought,
oh, it's marvellous,
marvellous! This is
a picture in itself.

블라인드가 내려진 창문과 그 너머의 정형식 정원을 보았다. 나는
생각했다. 와, 근사하군. 아주 근사해! 그것은 자체로 그림이었다.

Each time I do a
still life, I get very
excited and realize
that there are a
thousand things
here I can see!
Which of them
shall I choose?

정물화를 그릴 때마다 나는 아주 기분이 들떠 내가 볼 수 있는 것이
이렇게나 많다는 것을 깨닫는다! 이 중에 어떤 것을 고를까?

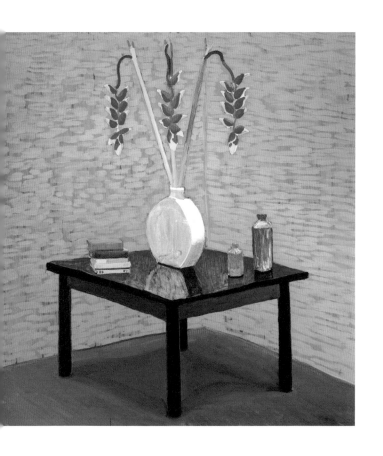

〈초록색 화병의 할라코니아Halaconia in Green Vase〉, 1996,
캔버스에 유채, 182.9 x 182.9 cm (72 x 72 in.)

얼굴이야말로 우리가 눈으로 보는 것 중에서 가장 재미있다. 나는 타인이라는 존재에 마음을 빼앗긴다. 그 타인들의 가장 재미있는 단면이자 그들의 내면으로 들어갈 수 있는 지점이 바로 얼굴이다. 얼굴에는 모든 것이 쓰여 있다.

우리는 항상 시각적 마술에 매혹된다.

종종 바라보는 방식에 관해 고민하고는 했다. 수년간 나는 내 눈이 어딘가 이상스럽다고 생각해 왔다. 실제로 볼 수 있는 것은 얼마나 되며, 집중하면서 눈을 움직일 때 우리가 진짜로 받아들이게 되는 것은 무엇인지 항상 생각했다.

나는 아침에 잠에서 완전히 깨기 전 이따금 이상한 생각을 한다. 정신이 자유롭기 때문이라고 생각해 본다. 우리가 깨어 있을 때는 방해되는 것이 너무 많다.

I have this urge, this compulsion, to share my enjoyment, which is what artists do usually. Most artists have that urge.

내게는 나의 즐거움을 공유하고픈 어떤 욕구와 충동이 있다.
예술가가 늘상 하는 일이다. 예술가 대부분에게는 그런 욕구가 있다.

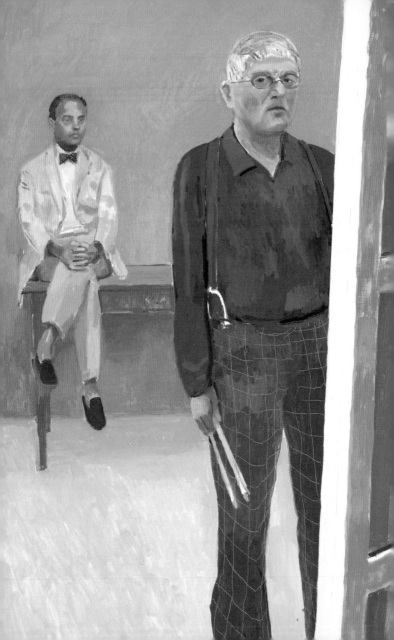

호크니가 보는
작품 활동

나는 그려야만 한다. 내가 아주 어렸을 때부터 나는 항상 그림을 그리고 싶어 했다. 그게 내 일이며 나는 60년 넘게 그 일을 해 왔다.

나는 항상 그린다. "나는 그림 그리기를 좋아하는 사람일 뿐이야."라고 했던 사람이 드가[14] 아니었던가? 그게 바로 나다!

나는 침대에서 새벽과 화병을 많이 그린다. 아주 사랑스러운 창문이 있는 데다 꽃이 있으며 빛은 변하기 때문이다.

어린이들은 보통 눈앞에 있는 것을 그리고 싶어 한다. "집 그림 그려 줄게." 같은 말이 뜻하는 바는 무언가를 그려 내고자 하는 깊고 깊은 열망이다.

사람들 대부분은 나무를 그릴 수 있다. 가지가 조금 비뚤게 그려져도 그다지 신경 쓰지 않기 때문이다. 하지만 만약 팔이 이상하게 그려져 있다면 누구든지 그것을 알아챈다.

남에게 그림을 가르치는 것은 바라보는 방법을 가르치는 것이다.

14 에드가 드가(Edgar DeGas, 1834~1917), 프랑스 인상주의 화가다.

I think you can
train visual
memory a bit if
you are painting.
You decide: I shall
go and look at
this aspect this
morning.

그림을 그리면 시각 기억을 어느 정도 훈련할 수 있다고 생각한다.
오늘 아침에는 가서 이런 면을 봐야겠다, 라고 결심해 보자.

Drawing makes
you see things
clearer and clearer,
and clearer still.

그림을 그리면 사물을 더더욱 선명하게,
또 여전히 더 선명하게 볼 수 있다.

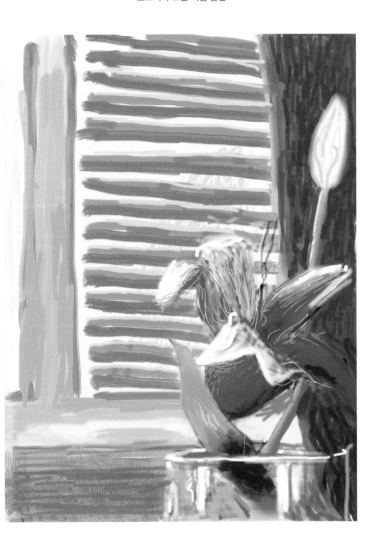

〈*무제 182*^{No. 182}〉, 2010년 6월 15일, 아이패드 드로잉

내 귀가 점점 어두워질수록 공간을 점점 더 선명하게 볼 수 있게 되었다.

야외에서 작업하면 세상이 계속해서 변하고 있다는 것을 알게 된다. 정말 계속 변한다. 구름이 얼마나 빨리 움직이는지도 볼 수 있다. 세잔이 구름이 잔뜩 낀 날을 더 좋아했던 이유다.

내가 그렸던 모든 하늘은 자연 그대로다. 하늘을 만들어 낼 수는 없다… 만든 하늘은 뻔하다.

밝은 태양 아래서 그림자는 가장 짙다.

사물에 빛을 비추면 그림자가 생긴다. 하지만 평평한 표면에 빛을 비춘다면 그림자를 그려야 한다.

그림을 그릴 때 그림자를 무시할 수도 있다. 고대 그리스인들도 그랬다.

세계를 해석해야만 하는 순간이 있다. 세상을 그대로 따라 그리는 것이 아니라.

아름다움을 위해 속임수를 쓰는 순간,
스스로가 예술가임을 알게 된다.

피카소가 뭐라고 했더라? "빨간색이 없으면 파란색을 써라."
파란색을 빨간색처럼 보이게 만들어라.

미켈란젤로, 피카소 - 그들은 항상 작업을 했다.
침대에만 누워 있는 예술가 얘기는 들어본 적 없을 것이다.
예술가는 그러지 않기 때문이다.

어떤 예술가가 작업실에서 재미를 느끼지 못한다면 무언가
잘못된 것이다.

산타모니카에 있는 아주 작은 방에서 나는 12피트 크기의
〈베벌리힐스 하우스와이프 Beverly Hills Housewife〉를 그렸다.
요는 작업실이 아주 커다랄 필요는 없다는 것이다.

사람들이 나에게 정리를 잘 못한다고 말할 때 나는 이렇게
농담하고는 했다.
"글쎄요, 나에게는 더 고차원적인 정리 감각이 있죠."

보는 것은 긍정적인 행위다. 적극적으로 임해야 한다.

Once my hand
has drawn
something my
eye has observed,
I know it by heart,
and I can draw
it again without
a model.

내 눈이 관찰한 것을
내 손이 그렸다면
그것은 내 머릿속에 남아
모델 없이도 다시 그릴 수 있다.

눈은 정신의 일부다.

누구나 그림 그리는 모습을 바라보는 것을 좋아한다.

종이에 두세 개 표시를 하는 순간, 관계가 생긴다.
이제 그 표시가 무언가처럼 보이기 시작할 것이다.

사람들 대부분은 얼굴을 오래 쳐다보지 않고
다른 곳으로 시선을 돌리는 경향이 있다.
하지만 초상화를 그릴 때는 얼굴을 오래 바라보게 된다.

우리가 보는 것 가운데 가장 흥미로운 것은 타인이다. 그래서
가장 그리기 어렵기도 하다.

나는 내가 본 것을 그린다. 배가 좀 나와 있다면 그림에도 똑같이
담길 것이다.

나는 인물을 가정해서 그릴 수 없다. 존재하지 않는다면
존재하지 않는 대로, 부재를 다뤄야 한다.

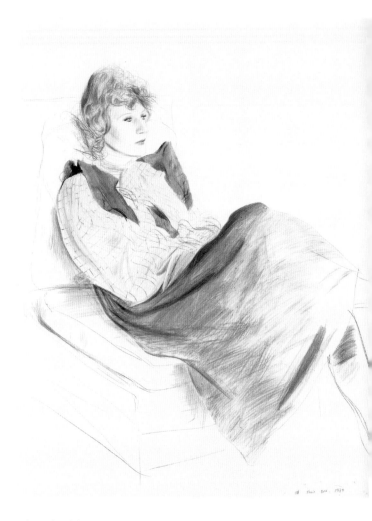

〈체크무늬 소매의 옷을 입은 실리아*Celia Wearing Checked Sleeves*〉, 1973,
종이에 색연필, 64.8 x 49.5 cm (25½ x 19½ in.)

I'll make some
drawings of my friends;
I'll make them slowly,
accurately, have them
sit down and pose
for hours, and so on.
I tend to do that at times
when I feel a little lost.

내 친구들을 몇 장 그릴 것이다.
느리고도 정확하게 그릴 것이다.
몇 시간이고 앉혀서 포즈를 취하라고 할 것이다.
갈 길을 약간 잃은 것처럼 느껴질 때면 그렇게 하곤 한다.

모두가 자신의 신발을 고른다. 하지만 초상화에서 신발을 신고 있는 모습은 드물다.

당신의 얼굴은 다른 사람들 소유다. 내가 아직도 지루할 틈 없이 초상화를 그리는 이유 중 하나이다.

초상화는 빨리 완성해야 한다.

나는 내가 아는 사람을 그리고 또 그리는 것을 좋아한다. 사람이 어떻게 생겼는지 알아 가는 데는 오랜 시간이 필요하며 진짜 모습은 결코 알 수 없을지도 모른다.

나는 사람들이 어떻게 생겼는지 아직도 분명히 모르겠다.

나는 사람을 그릴 때 절대로 말하지 않는다.

그림 그릴 때 나는 입을 다문다.

당시의 기분은 항상 작품에 드러난다. 청력이 떨어졌다는 것을
인식함과 동시에 공간의 평평함에 짜증이 나기 시작했다.

3차원을 평평한 표면 위의 표시로 바꿀 방법은 많다.

중세의 예술가들은 중국, 일본, 페르시아, 인도에서도 그랬듯
등각 투영법을 자주 사용했다. 그 예술가들이 투시를 제대로
이해하지 못했다는 생각은 말도 안된다. 애초에 '제대로 된' 투시
같은 것은 없다.

등각 투영법에서는 선이 소실점에서 만나지 않는다. 모든 것이
평행한 상태이다. 그게 더 사실적이고 우리가 실제로 보는 것과
더 가깝다고 말할 수 있다. 우리에게는 끊임없이 움직이는 두
개의 눈이 있다.

시점은 사실 인간과 관련된 것이지 묘사되는 물체와는 아무
상관이 없다.

실생활에서 여섯 명의 사람만 보고 있어도 수많은 시점이
존재한다.

당신이 열 개 혹은 백 개의 선을 사용해서 그림을 그려야 한다면
열 개를 가지고 그렸을 때 더 창의적일 수 있다.

예술에서 제약은 결코 방해가 아니다.
오히려 자극제라고 생각한다.

나는 함정에 빠지기도 한다. 어떤 예술가라도 마찬가지다. 아마
당신도 곧 느낄 것이다. 때로는 보다 손쉽게 빠져나올 때도 있다.

나는 항상 의문을 갖고 있다. 그 의문은 항상 그 자리에 있고
앞으로도 계속 있으리라 생각한다.

훌륭한 예술가 대부분은 직감을 믿는다. 나도 나의 직감을
믿는다. 때로는 그 직감 때문에 실수할 때도 있지만 그것은 전혀
중요하지 않다.

그림이 진척된다는 것은 어느 날 아침 일어나서 오늘은 더
그리리라 결심하는 것이 아니다. 작업은 매우 점진적으로
이루어지고, 되돌아볼 만한 시기가 될 때까지는 진척되고 있다는
사실조차 인지하지 못하기도 한다.

당신이 무언가 하던 일을 멈춘다고 해서 이전 작업을 거부한다는
뜻은 아니다. 그저 이제 충분히 해 봤으니 이제는 다른 구석을
바라보고 싶은 거다.

보통은 그림이 처음부터 순조롭다면 계속해서 진행할 수 있다.

때로는 옆길로 샜다가 막다른 골목을 만날 수도 있다. 그러면
그냥 그 작은 모험을 그만두고 다시 원래 가던 길로 돌아와 가면
된다.

만약 막다른 길을 만나면 그저 다시 뒤로 공중제비를 돌아서
가던 길을 가면 된다.

Somebody once commented that my double portraits are like Annunciations; there's always someone who looks permanent and someone who's a kind of visitor.

누군가 내가 그린 2인 초상화를 보고 마치 수태고지[15] 같다고 말한 적이 있다.

언제나 누군가는 영원할 것처럼 보이고 누군가는 잠시 머무르다 떠날 것처럼 보인다.

15 마리아가 성령에 의해 잉태했음을 천사 가브리엘이 마리아에게 알린 일.

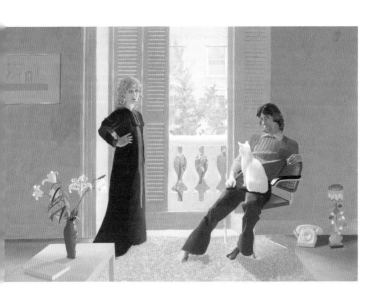

〈클라크 부부와 퍼시*Mr and Mrs Clark and Percy*〉, 1970-1,
캔버스에 아크릴, 213.4 x 304.8 cm (84 x 120 in.)

그림에 단어를 써넣으면 마치 인물을 그린 것 같은 효과가 난다. 일말의 인간적인 느낌을 즉시 받게 되는 것이다. 단순한 물감이 아니다.

당신이 무엇을 그리든, 모든 그림은 구성이 필요하다는 점에서 추상적이다.

어떤 색의 범위가 더 커지면 그 색의 힘도 커진다. 세잔이 남긴 말이 있다. 파란색 2kg은 1kg보다 훨씬 파랗다.

붓을 물감에 찍고 무엇에든 흔적을 남기는 행위는 경이롭다… 물감이 잔뜩 묻은 두꺼운 붓이 무언가를 덮는 그 느낌.

내가 그림을 볼 때 처음 보는 것은 물감 그 자체다. 그런 뒤에야 인물이나 다른 것을 본다. 하지만 눈에 처음 들어오는 것은 표면이다.

제대로 된 재료로 그림을 그리지 않으면 그림은 오래가지 못할 것이다. 그게 전부다.

당신이 어떤 매체를 사용하든 그에 응할 줄 알아야 한다. 나는 항상 매체를 바꿔서 사용하는 것을 즐겨 왔다.

나는 여러 가지 기법을 사용하는 것을 좋아한다. 뭉툭한 붓을 쥐면 다른 방식으로 그리게 된다.

판화를 찍을 때는 정신이 레이어 단위로 작용하기 시작한다.

수채화 물감으로는 표시를 감출 수 없다. 그림이 어떻게 만들어졌는지에 대한 이야기가 있다면, 그림이 전달할 수 있는 또 다른 이야기도 있다.

표시를 남기는 순간 그 표시와 표면의 놀이가 시작된다. 눈은 각각 다른 시각으로 이 표시와 저 표시를 볼 것이고 이를 통해 공간이 구성된다.

드로잉이나 회화에는 몇 시간, 몇 날, 몇 주, 심지어 몇 년의 세월이 담겨 있을지도 모른다.

반 고흐가 그린 나무 그림이 있다. 한번은 어떤 여성이 나에게
말했다. "그림자가 잘못 그려졌네요." 그녀는 그림을 마치
사진처럼 생각하고 있었다. 사진도 결국 순간일 뿐인데 말이다.

나는 혼자 있는 것이나 수많은 아이디어를 가지고 혼자 일하는
것에 개의치 않는다.

무대 일은 타협이다. 협업 또한 타협과 같은 의미다.
타협하면 보통은 해결된다.

나는 전문 무대 디자이너가 아니다. 전문 무대 디자이너는
지침을 받는다.

내 작업이 나에게 흥미롭다면 다른 사람에게도 그럴 것이라는
가정으로 작업한다. 하지만 그렇지 않더라도 크게 신경 쓰지
않는다.

무엇을 하고 있든 뭔가 배울 점이 있다면 누군가가 그것을
예술이 아니라고 말해도 그 일을 망설이게 되지는 않을 것이다.

I'm willing to collaborate with people, but I'm not interested in illustrating someone else's ideas.

나는 기꺼이 사람들과 협업한다.
하지만 다른 사람의 생각을 그리는 데는 흥미가 없다.

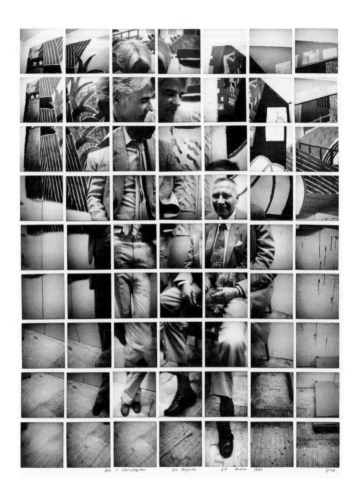

〈돈과 크리스토퍼Don and Christopher〉, 로스앤젤레스, 1982년 3월 6일,
복합 폴라로이드, 80 x 59.1 cm (31½ x 23¼ in.)

In 1981, I started to
play with the Polaroid
camera and began
making collages.
Within a week, I made
them quite complex.
This intrigued me and
I became obsessed with it.

1981년에 폴라로이드 카메라를 가지고 놀기 시작하면서 콜라주
제작에 돌입했다. 한 주도 지나지 않아 나는 꽤 복잡한 콜라주를
만들어 냈다. 이 점이 나의 흥미를 자극했고 갈수록 폭 빠져들었다.

나의 폴라로이드 콜라주는 드로잉이 기초다. 각 프레임의
가장자리는 다른 사상자리와 연결되는 곳에 그려진다. 일정한
공간을 만드는 작업이다.

처음 뉴욕에서 사진 콜라주를 소개했을 때 누군가 이렇게 썼다.
"완전히 잘못 만들었다." 나는 그렇게 말할 순 없다고 생각한다.
애초에 잘못 만든 것은 존재하지도 않는다.

내 사진이 공격당해도 나는 그저 어깨를 으쓱했을 뿐이다. 내가
그만둘 준비가 될 때까지는 절대 멈출 생각이 없었다.

비평에 신경 쓴다면 당신은 미쳐 버릴 것이다.

그림에서 벌어지는 일들을 완전히 알지 못할 수도 있다. 당신은
내 그림에서 무슨 일이 벌어지고 있는지 알겠는가? 나라고
어떻게 알 수 있겠는가?

나는 작업실 주변에 작품을 보관한다. 당신은 그 작품이 보고
싶을 것이다. 하지만 내가 거기서 진짜 무엇을 했고 어떻게 한
것인지를 깨닫기까지는 시간이 조금 걸린다. 그러고 나서야
그것을 어딘가 다른 곳에 사용할 수도 있게 된다.

많은 화가는 자신들이 발견한 것과 함께 머문다. 나에게 중요한 것은 계속 변화하며 전진하는 것이다. 계속 가야만 한다.

나는 다방면으로 예술가다. 현재 거의 모든 것을 그리는 행위를 멈추게 할 만한 것은 없다고 느껴진다.

나는 한 가지 색으로 문을 칠하며 하루 온종일을 보낼 수 있다.

매일 그리는 것이 모두에게 적합하지 않을 수도 있지만 나에게는 잘 맞는다. 당신도 나와 같다면 당신은 현재를 사는 것이다.

세계를 이차원으로 묘사하는 데서 오는 난해함은 영원하다. 결코 해결할 수 없을 것이다.

실패 같은 것은 없다. 실패에서 배우고 나아갈 뿐이다.

세상에, 그림을 그리고 싶다면 그냥 그려라.

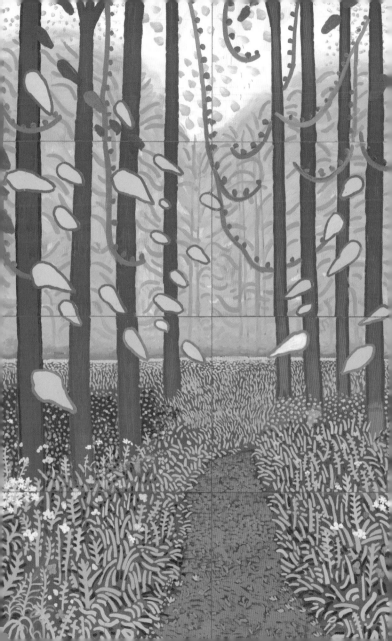

호크니가 보는 자연

그랜드캐니언에서 내 관심사 중 하나는 계곡 끝에 서서 그저 바라볼 수 있다는 것이었다. 자연에서 그럴 수 있는 곳은 많지 않다. 그저 한 곳에 서서 바라보기 시작하는 것이다.

LA는 상당히 푸르른 도시다. 온통 고속도로에 콘크리트 건물 일색일 것 같지만 그렇지 않다. 멀홀랜드 드라이브 근처에 있는 우리 집 주변에는 야생 동물들이 산다.

비는 나에게 좋은 주제다.

나무는 매혹적이다. 하나하나가 우리처럼 전부 다르다. 모든 잎사귀도 각기 다르다.

나무들에 둘러싸여서 그저 바라보며 나무에 대해 알아 가면 왜 나무가 그런 모양인지 그 이유가 뭔지 깨닫게 된다.

나무는 원근법을 따르지 않거나 혹은 따르고 싶지 않은 것 같다. 나무는 선이 여러 방향으로 뻗어서 아주 복잡하기 때문이다.

나무는 진한 매력이 있다. 나는 그 매력의 일부가 공간적 회열이라고 생각한다. 내가 매우 의식하는 회열의 형태다.

나무의 입체감을 가장 보기 좋은 특정 시간대가 있다. 태양이 아주, 아주 낮아서 나무둥치를 비출 때다.

이른 아침의 빛은 매우 특별하다. 관찰을 많이 하는 사람이라면 잘 알 것이다.

나는 항상 그림자를 알아챈다. 브래드퍼드에서는 잘 볼 수 없었기 때문이다.

50년대 초부터 이 [이스트 요크셔] 시골을 꽤 속속들이 알았다. 당시 나는 학교 방학 동안 옥수수, 밀, 보리를 수확하는 일을 돕고자 이곳에 왔었다. 나는 브리들링턴으로 실어 보내기 위한 수확물을 자루에 담고는 했다.

여기 처음 왔을 때 본 산울타리는 너무나 뒤죽박죽 엉켜 있는 것처럼 보였다. 그때 나는 그리기 시작했다. 한 시간 반 동안 스케치북 가득 그렸다. 그러고 나니 훨씬 분명하게 보였다.

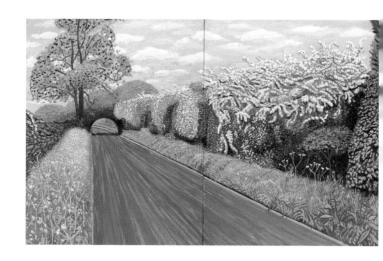

〈*러드스톤 근처 호손 꽃길Hawthorn Blossom Near Rudston*〉, 2008,
2개의 캔버스에 유채, 총 152.4 x 243.8 cm (60 x 96 in.)

Blossom doesn't last long. If you are dealing with nature there are deadlines.

꽃은 오래가지 않는다.
자연을 다루는 일에는 마감일이 있는 셈이다.

호손의 꽃길은 5월 말과 6월 초 절정을 이루어 흐드러지면
2주간은 그냥 황홀경에 빠진다.

[요크셔] 이곳의 봄은 6주는 족히 간다. 그 시기에 나는 그림
40점에서 50점 혹은 그 이상을 그린다. 나는 매일 나가서
끊임없이 바라본다.

사람들은 때로 봄을 알아채지 못한다.

봄이 전개될수록 나는 더 가까이 가야겠다고 깨닫게 된다. 결국
중요한 것은 땅에서 일어나는 일이기 때문이다.

자연에서 진짜 평평한 것은 무엇인가? 없다.

봄이 만개하는 순간이 있다. 우리는 그것을 '자연의 발기'라고
부른다. 식물, 꽃봉오리, 꽃 하나하나 너무나 꼿꼿하게 서 있는
것처럼 보인다.

우리는 안개 낀 아침에 촬영도 많이 했다. 안개는 더 많은 것을 볼 수 있게 해 준다. 끝 간 데 없이 펼쳐진 초록빛과 카우 파슬리의 세밀한 부분들도 더 잘 볼 수 있다.

겨울을 만나야지만 여름의 풍요로움을 이해하게 된다.

나는 비 오는 날 나가서 10분 동안 연못을 바라봐야 했다. 그런 뒤 들어와서 연못을 그렸다.

나를 흥미롭게 하는 것은 수영장 그 자체가 아니다. 물과 투명함이다. 춤추는 선들은 표면에 있다. 아래에 있지 않다. 바로 그것을 연못에서도 찾는 것이다. 표면과 깊이를.

모든 것이 연결된 듯하다. 사진보다 드로잉이 재미있는 이유가 있다. 나는 세잔이 했던 이 말을 좋아한다. "계속 변하니, 계속 그려야 한다." 맞는 말이다. 우리가 계속 변하니까.

The edge of the
sea is alive, forever
moving. Living there, its
rhythms
affect you. ⌈In Malibu⌉
I sat and painted
in a little room with my
back to the sea.

바다의 가장자리는 살아있고 영원히 움직인다.
그곳에 살면 그 리듬에 영향을 받게 된다.
(말리부에서) 나는 바다를 등진 채 작은 방에 앉아 그림을 그렸다.

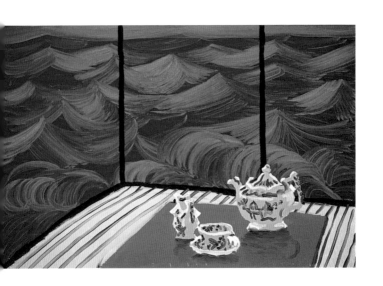

〈*말리부에서의 아침 식사*Breakfast at Malibu〉, 1989년 어느 일요일,
캔버스에 유채, 61 x 91.4 cm (24 x 36 in.)

그곳에 앉아 보낸 저녁은 훌륭했다. 계속해서 변하는 하늘은 환상적이었다! 그 어떤 장관도 그보다 멋질 수 없었다.

부엌 창문으로 보이는 일출. 막 동이 트려고 할 때 작은 황금빛 막대가 수평선 너머로 올라온다. 마치 마법 같다.

봄이 다가올 때마다 전율을 느낀다… 자연의 무한한 변신. 이것은 거대한 주제이며 내가 자신감을 가지고 다룰 수 있는 것이다.

나는 추악한 자연 풍광을 본 적이 없다. 어떤 곳은 황량하지만 그 나름의 아름다움이 있다.

많은 사람이 야생화를 잡초라고 부른다. 에덴동산에 서 있던 많은 사람들도 그곳이 에덴동산이라는 사실을 몰랐을 것이다.

다음 봄에는 체리 나무에 더 집중해야겠다고 생각했다. 그저 매일 그릴 것이다.

We have lost touch with nature, rather foolishly as we are a part of it, not outside it.

우리는 자연과 멀어졌다.
우스운 일이다. 우리는 자연 밖에 있는 게 아니라
자연에 속해 있는데 말이다.

For a glorious
sunrise you
need clouds,
don't you?

영광스러운 해돋이를 보기 위해서는 구름이 필요하다.
그렇지 않은가?

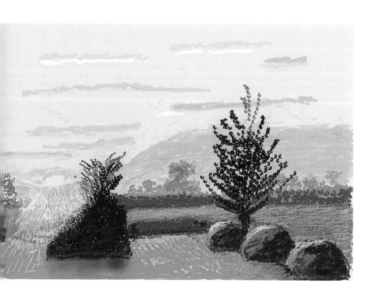

〈2020년 4월 22일, 무제 2*22nd April 2020, No.2*〉, 아이패드 드로잉.

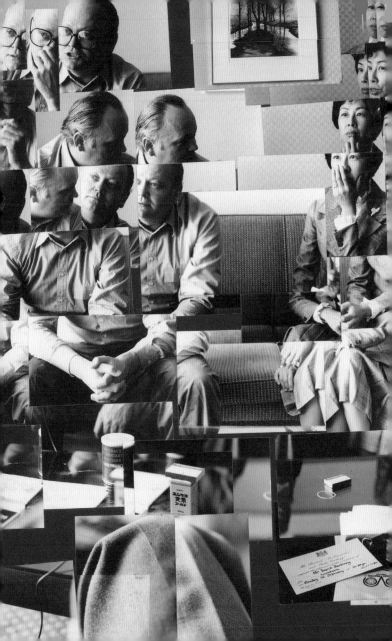

호크니가 보는 사진

Some people think the photograph is reality; they don't realize that it's just another form of depiction.

어떤 사람들은 사진이 실제라고 생각한다.
그들은 사진이 묘사의 다른 형태인 것을 알지 못한다.

인간은 어떤 장면을 바라볼 때 이런 의문을 갖는다.
나는 처음으로 무엇을 보는가? 내가 두 번째로 보는 것은
무엇인가?
내가 세 번째로 보는 것은 무엇인가? 사진은 이 모든 것을 한
번에 본다. 한 방향에서 본 렌즈로 촬칵하고 포착한 장면이다.

카메라는 기하학적으로 본다. 우리는 그렇지 않다. 우리는
부분적으로는 기하학적으로 보지만 한편 심리학적으로도
바라본다.

사진은 공간이 아니라 표면을 본다. 공간은 표면보다 더
신비롭다.

평평한 겉면의 모든 것은 정형화되어 있으며 사진도 마찬가지다.

촬영의 개념은 사진 그 자체보다도 훨씬 오래되었다.

나는 사람들이 수백 년 동안 사진과 다름없는 것을 봐 왔다고
생각한다.

〈*페어블로섬 하이웨이*^(Pearblossom Hwy.)〉, 1986년 4월 11-18일 (두 번째 버전),
사진 콜라주, 181.6 x 271.8 cm (71½ x 107 in.)

Most people feel
that the world looks
like the photograph.
I believe it *almost* does,
but not quite.
And that little bit makes
all the *difference.*

사람들은 대부분 이 세계가 사진처럼 보인다고 느낀다.
거의 그런 면도 있지만 정확하게는 그렇지 않다고 생각한다.
그리고 그 작은 부분이 결국 큰 차이를 만든다.

It's difficult to
photograph rain.
Like dawn, sunset,
and the moon,
it's another thing
you have to draw.

비를 사진에 담기는 어렵다.
새벽, 석양 그리고 달과 마찬가지로 그려야만 되는 것이다.

예술의 역사는 촬영 기술이 발달하기 전에는 아주 편안했다.
이제는 다소 불편해졌다.

반 고흐는 사진을 찍기 위해 포즈를 취하지 않았을 것이다.
그는 촬영을 높이 평가하지 않았다. 그는 세상이 그렇게 보이지
않는다고 생각했을 것이라 본다.

사진은 회화의 자식이다.

사진은 회화에서 나왔다. 내가 보기에는 사진이 회귀할 곳이기도
하다.

정원을 찍는 것은 좋다. 하지만 정원은 그리는 것이
훨씬 더 좋다.

석양을 찍는 것은 언제나 상투적이다. 그 사진은
그저 한순간만을 보여 줄 뿐이다. 거기에는 움직임이 없기에
공간도 없다. 하지만 그림으로 그리면 공간이 생긴다.

수영장의 패턴에서 중요한 것은 그것들이 가만히 있지 않고
움직인다는 점이다. 물이 세차게 움직이고 아주 많은 일이
일어날 때, 일 초의 한순간을 담아낼 뿐인 사진은 어떤 면에서는
매우 비현실적이지만 그림으로는 그것을 보는 경험을 더 자세히
그릴 수 있다.

카메라를 들고서 그 렌즈로 사물을 관찰할 때, 당신은 매우,
매우 심하게 테두리를 의식하게 된다. 구성을 만드는 것이 그
테두리고 당신이 남기게 될 것도 그 테두리이며 당신이 볼 수
있게 되는 것도 그 테두리 안이다.

사진은 궁극적으로 르네상스 시대의 그림이다. 르네상스 시대
원근법 이론을 기계적으로 만들어 놓은 것이다.

실제는 한마디로 규정할 수 없는 개념이다. 우리와 분리된 것이
아니다. 하지만 사진은 우리를 세상과 분리한다.

놀라우리만치 많은 사람이 그림에 대해 생각하지 않고 있으며 이들은 사진을 궁극적인 시각적 진실로 그냥 받아들이고 있다. 바로 이거지! 이거는 전혀 '이거'가 아니다. 실제와 진실은 항상 애매한 개념이다.

〈헬로!〉 혹은 〈OK!〉 잡지를 본 적이 있는가? 이게 바로 사진에 일어나고 있는 일이다. 모든 것이 똑같고, 윤색되어 있다. 여섯 명에 대한 사진 여섯 장이 있다면 표현이 전부 똑같다. 누군가 20년 후 그것을 본다면 이 사람들이 누구인지를 알까? 나는 지금도 모르겠다. 그 사진은 우리 시대의 얄팍함을 알려 줄 것이다.

'사진'이라고 알려졌던 것은 이제 끝났다. 그것은 160년간 지속되었다.

요즘은 누군가 자신이 사진작가라고 소개하면 무엇을 한다는 건지 확실히 모르겠다.

오늘날에는 모든 사람이 사진작가 아닌가? 그림이 훨씬 더 재미있다.

There is no reason
why you should
believe any more
in a photograph
than you do in
a painting.

그림보다 사진을 더 신뢰해야 할 이유가 전혀 없다.

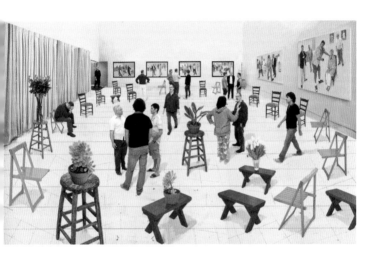

〈*4개의 파란 스툴4 Blue Stools*〉, 2014, 사진 드로잉

호크니가 보는 기술

I've never been against new things. I try them out and see whether they are good tools for me…. A new piece of technology arrives and then I get new ideas from it.

나는 새로운 것에 반발한 적이 없다. 나는 그것들을 시도해 보고 나한테 적합한 도구인지 살펴본다… 신기술이 등장하면 거기서 새로운 아이디어를 얻는다.

나는 인쇄, 카메라, 복제판처럼 이미지를 만드는 데 연관된 기술이라면 무엇이든 흥미를 느낀다.

나는 인쇄의 변화를 오래 지켜봤다. 예술 학교에서 인상주의를 다룬 책을 본 적이 있다. 당시에는 손을 씻어야만 그 책을 만질 수 있었다.

신기술 덕분에 오늘날 우리는 온갖 종류의 일을 할 수 있지만 그림 그리는 데 도움이 될 수 있다고 생각했던 사람은 없다고 본다.

컴퓨터는 매우 유용한 도구지만 잘 쓰려면 상상력이 필요하다.

도구를 이해한다고 해서 창조의 신비를 설명할 수 있는 것은 아니다. 그 어떤 것도 할 수 없는 일이다.

신기술은 항상 예술에 도움이 되었다. 붓도 일종의 신기술 아닌가? 하지만 도구가 그림을 그려 주지는 않는다. 사람이 그려야만 한다.

When I discovered
how to use photo-
copying machines
to make prints,
I was very, very
excited. I galloped
away making all
kinds of things.

복사기로 인쇄하는 법을 알아냈을 때 나는 정말로, 정말로 흥분했다.
나는 정신없이 온갖 종류의 것을 만들었다.

〈테이블 위의 꽃, 사과, 그리고 배Flowers, Apple & Pear on a Table〉, 1986년 7월,
집에서 종이 네 장에 인쇄, 총 55.9 x 43.2 cm (22 x 17 in.)

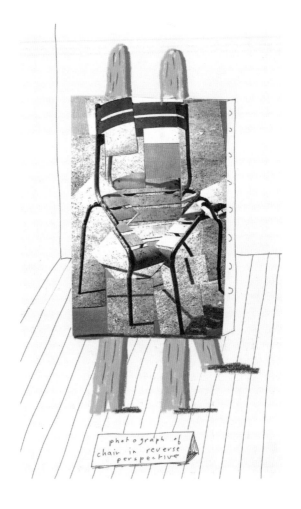

〈역투시 의자 사진Photograph of Chair in Reverse Perspective〉, 1988,
예술 작품 원판을 팩스로 전송: 종이에 레이저 인쇄, 콜라주, 크레용,
볼펜, 35.6 x 21.6 cm (14 x 8½ in.)

There's no such
thing as a bad
printing machine.
The fax can be used
in a beautiful way.

나쁜 프린터 같은 것은 세상에 없다. 팩스도 아름다운 방식으로
사용될 수 있다.

나에게 있어 팩스란 친밀감을 다시 가져다주는 첨단 기술 같은 면이 있다. 나에게는 그 친밀감이야말로 단 하나의 현실이다.

광학은 그림에 지대한 영향을 끼쳤다. 예술가들이 광학을 사용했다는 것을 깨닫는 순간 새로운 방식으로 바라보게 된다.

광학은 표시를 하지 않는다. 오직 이미지, 모습을 생산할 뿐이다. 그림으로 그 이미지를 구현하려면 능숙한 기술이 필요하다.

레오나르도 다 빈치가 모나리자를 그릴 때 광학을 사용했을까? 모르는 일이긴 하지만 다 빈치가 투영된 이미지에서 굉장한 아름다움을 느끼고 그 이미지를 스스로 재연하기를 원했다고 상상하는 것은 너무 멀리 간 것 아닌가?

카라바조는 카메라 옵스큐라를 통해 일종의 그림으로서의 사진을 만들었다. 그의 그림은 투사로 만든 일종의 콜라주다.

기술은 항상 사진을 변화시켰다. 이제는 디지털이 있다. 디지털 기술로 여러 가지 멋진 것을 할 수 있다. 디지털은 우리를 해방시켰다.

포토샵은 훌륭한 도구다. 손이 아닌 화면을 보고 그림을 그린다. 물론 질감처럼 잃는 것이 있기는 해도 많은 것을 얻는다.

사람들은 내 아이폰과 아이패드 드로잉에 흥미를 느낀다. 손으로 그린 것임을 알기 때문이다.

아이폰이 있어 당신은 대담해진다. 아주 좋은 현상이다.

아이패드는 무엇이든 당신이 원하는 것이 될 수 있다. 피카소가 봤으면 광분했을 것이 틀림없다.

아이패드는 진짜 새로운 수단이다. 종이의 질감을 다소 그리워할 수도 있지만 대신 그 플로우에 경탄하게 된다. 갖가지 것들이 가능하다.

I draw *flowers*
every day and send
them to my friends
so they get fresh
blooms every
morning.

나는 매일 꽃을 그려서 친구들에게 보낸다. 그들이 매일 아침 새로
피어난 꽃을 받을 수 있도록 말이다.

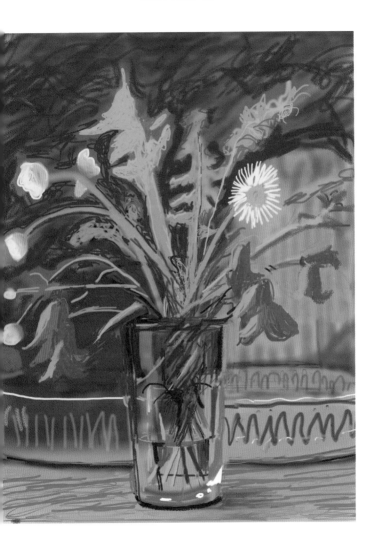

〈*민들레*Dandelions〉, 2011, 아이패드 드로잉

아이패드로는 빛을 매우 빨리 포착할 수 있다. 아이패드는 내가 지금껏 보아 온 매체 중 가장 빠르며, 수채화보다도 더 빠르다.

아이패드로는 과도하게 공을 들일 수가 없다. 왜냐하면 진짜 표면이 아니기 때문이다. 진한 노란색 위에 밝은 파란색을 칠할 수는 있지만 레이어라는 측면에서 생각해야 한다.

내 드로잉 과정을 아이패드로 재생해 보기 전까지는 실제로 내가 그리는 모습을 본 적이 한 번도 없었다. 나를 지켜보는 사람은 그 특정한 순간에 집중하고 있을 테지만 나는 항상 약간 앞서 생각한다.

웨스트민스터 대성당의 스테인드글라스 창 디자인을 의뢰받았을 때 나는 아이패드에 스케치하는 것부터 시작했다. 그 성당은 천 년의 세월 동안 거기 서 있었다. 아마 다음 천 년이 시작될 때도 그 자리에 있을 것이다.

3D 텔레비전에는 큰 감명을 받지 못했다. 입체감을 즉각적으로 느낄 수 있기에 포르노를 볼 때는 좋을 것 같다고 생각한다. 하지만 그 외에 좋은 점은 없다.

원하기만 하면 가상 세계에서 살 수도 있다. 아마 결국 대부분 사람들이 그곳에 다다르게 될 것이다. 그림으로 이루어진 세상에 말이다.

전에는 주변에 그림이 별로 없었다. 지금은 매년 수십억 개씩 늘어난다.

디지털 세계에는 손으로 그린 이미지도 많다.

손, 마음, 눈은 그 어떤 컴퓨터보다도 복잡하다.

첨단 기술을 위해서는 기초 기술이 필요하다. 그 둘은 영원히 뗄 수 없다.

당분간 아이패드는 그만둔다. 아이패드를 사용하면서 많은 걸 배웠지만 이제는 돌아가서 다시 그림에 점을 찍고 싶다.

항상 화판으로 돌아간다. 항상. 컴퓨터에서도 마찬가지다.

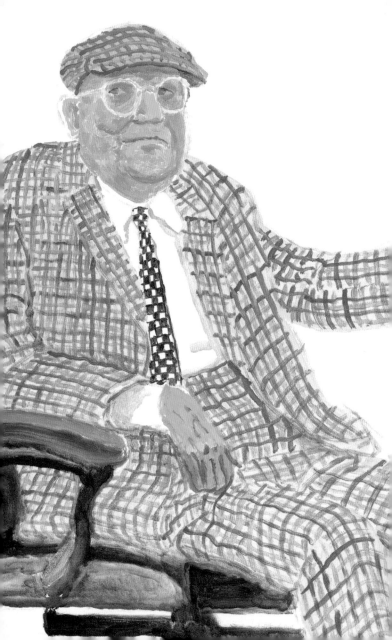

호크니가 보는 호크니
- 현재

예술가들은 아주 늙어서도 잘 살 수 있다. 몸에 별로 신경 쓰지 않기 때문이다.

나는 아직도 담배를 피우고 이를 대단히 즐긴다.

나는 그저 담배를 사랑한다. 쓰러질 때까지 담배를 피울 것이다. 나무처럼 우리 모두는 저마다 다르고 언젠간 반드시 죽으리라는 것을 안다. 사실 내가 백 퍼센트 확신하는 것은 나는 흡연 관련 질병 아니면 비흡연 관련 질병으로 죽을 것이란 사실이다.

나는 밝아지기 시작할 때 잠에서 깬다. 나는 커튼을 열고 산다.

나는 극도로 햇빛을 의식한다. 그래서 항상 모자를 쓰고 다니며 눈부시게 이글대는 햇빛을 가능하면 피하려 한다.

나이가 들어가면서 나는 점점 인생이 재밌다고 느낀다.

당신도 매해가 지나갈수록 느낄 것이다. 내가 지금 그렇다.

나는 인생을 사랑한다.

나는 단순하게도 인생을 즐길 수 있다. 나는 혼자서도 잘 논다…
시간을 보내기 위한 무언가가 필요하지는 않다. 나에게는
프로젝트가 필요하다.

한 친구가 나와 만날 약속을 잡으면서 물었다. "다이어리
어딨어?" 나는 말했다. "나는 다이어리가 없어. 항상 스케줄이 꽉
차 있거든."

나는 외출을 많이 하지는 않지만 나를 만나러 오는 사람들과
함께하는 것을 좋아한다.

사람들이 와서 같이 있는 것이 좋다. 나는 반사회적인 사람이
아니다. 그저 사교적이지 않을 뿐이다.

나는 사람들과 싸우는 스타일이 아니다. 내가 만나지 않는
사람들도 있지만 그것은 그 사람들이 지루해서다.

요즘은 다른 예술가들과 많이 만나지 않는다. 그저 내 작품에만
신경 쓰고 있다.

I've locked myself
away in a nice
house in Normandy
where I can smoke
and do what I want.
And that's where
I'm going to stay.

나는 노르망디의 멋진 집에 스스로 격리되어 마음껏 담배를 피우고
내가 원하는 것을 한다.
이런 곳이 바로 내가 머물 곳이다.

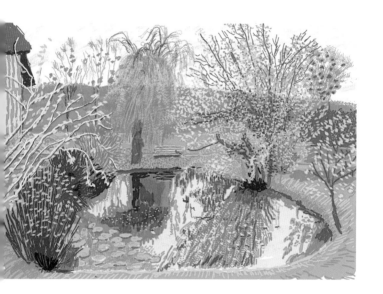

⟨2020년 11월 1일1st November 2020⟩, 아이패드 드로잉

내가 본 최고의 삶의 형태는 모네의 삶이다.
지베르니의 소박한 집, 아주 훌륭한 부엌, 두 명의 요리사,
정원사, 근사한 작업실.
세상에 이런 인생이라니!
그가 한 일은 수련 연못과 정원을 바라보는 것이었다.

누군가 내가 어디 사는지 물으면
내가 있을 만한 곳에 산다고 항상 답한다.

나는 고요함을 좋아하고 고독을 좋아한다. 그래서 내가 대도시에
그다지도 관심이 없는 것이다… LA에는 항상 웅성대는 소리가
있다. 뉴욕은 더 심하다. 피할 수만 있다면 거기에 다시는 가고
싶지 않다. 내 나이에 있을 만한 장소가 아니다. 그곳에서는
절대로 작업할 수 없다. 사람들이 끊임없이 나를 찾아올 것이다.

나는 새처럼 높은 곳에서 뛰어내리고픈 충동에 시달리고 있다.
놀라울 정도로 몸에서 직접 느껴지는 감정이다. 이 감정은
무엇인가? 날고 싶은 것일까? 더 많은 자유를 누리고 싶기
때문일까?

나는 다른 사람이 할 법한 말을 언제나 무시할 수 있다. 자신
있다.

나에게는 군중을 그냥 싫어하는 성향이 있다고 생각한다. 만약 군중이 한쪽으로 간다면 내 본능은 이렇게 말하리라. 데이비드, 다른 방향으로 가.

나는 절대 술집에 가지 않는다. 내가 가고 싶은 생각이 들 즈음 문을 닫으려 하기 때문이다.

나는 가르치는 데는 소질이 없다.

나는 작품집에서 큰 논쟁이 되는 발언을 하는 화가들에 반대하는 편이다.

영국 사람들은 불평하지 않는 편이다. 나는 언제나 불평한다.

나는 정치가 하던 대로 하게 둔다. 정치에 크게 관심이 없다. 나는 그 밖의 것들에 관심이 있다.

예술가로서 내가 하는 일 중 하나는 예술로 절망을 경감할 수 있음을 보여 주는 일이다.

세상에 대해 근심, 걱정하는 것은 예술가의 책무다.

당신을 전진하게 하는 것은 호기심이다.

당돌하다고 해서 진정성이 없다는 뜻은 아니다.

나는 솔직하게 말할 수 있다. 지난 60년간 매일 나는 하고 싶은
일을 했다. 이렇게 말할 수 있는 사람은 많지 않다.

나는 내가 그린 그림에서 희열을 맛본다. 그게 아니라면 벌써
그만두었을 것이다. 그렇지 않은가?

내가 이 나이에 이런 야망을 품고 그림을 그리고 있으리라고는
나 스스로도 상상하지 못한 일이다.

내가 꽤 유명한 화가임을 안다. 내 그림이 다양한 계층에게
통했기 때문일 뿐이라고 짐작해 본다. 그 이유에 대해서는 깊이
생각하지 않는다.

나는 그다지 생각에 깊이 빠지지 않는다. 나는 현재에 산다.
언제나 현재다.

나는 내가 오랫동안 살아온 방식대로 산다. 나는 그냥 일꾼이다.
예술가란 그렇다.

[나는 이렇게 말하곤 했다] 나는 항상 일하고 있다. 내가
수영하고 클럽에서 춤추면서 시간을 보낸다고 생각하는 사람이
있다는 것도 안다. 상관없다. 하지만 난 실제로 그렇지 않다.
난 대부분의 시간에 일을 한다. 그게 더 나를 신나게 만들고 큰
기쁨을 선사해 주기 때문이다.

나는 그냥 그림을 보면서 자주 작업실에 앉아 있다. 나는 여기
있는 것이 좋다. 작업실에 있는 침대는 나와 잘 맞는다.

당신이 쓰러지면 작품은 끝난다. 그리고 훗날 그렇게 될 것이다.
나 또한 언젠가 그냥 쓰러질 것이다.

예술가들 대부분은 잊힐 것이다. 그게 그들의 숙명이다. 나의
숙명일 수도 있다. 나도 모른다. 아직은 잊히지 않았다. 잊힌다
해도 좋다. 그게 그렇게 중요한 문제인지 잘 모르겠다.

I want now to
spend my time
quietly doing
my work. I have
got a lot to do.

이제 나는 조용히 내 일을 하면서 시간을 보내고 싶다.
나는 할 일이 아주 많다.

〈작업실에서*In the Studio*〉, 2019,
종이에 잉크, 57.5 x 76.8 cm (22⅜ x 30¼ in.)

참고 문헌

David Hockney, *David Hockney by David Hockney* (Thames & Hudson, 1977)

David Hockney, *That's the Way I See It* (Thames & Hudson, 1993)

David Hockney, *Secret Knowledge* (Thames & Hudson, 2001)

David Hockney, *Hockney's Pictures* (Thames & Hudson, 2004)

Martin Gayford, *A Bigger Message: Conversations with David Hockney*
(Thames & Hudson, 2011)

Tim Lewis, 'David Hockney: "When I'm working,
I feel like Picasso, I feel I'm 30"', *Guardian*, 16 November 2014

Simon Hattenstone, 'David Hockney: "Just because I'm cheeky,
doesn't mean I'm not serious"', *Guardian*, 9 May 2015

Rory Carroll, 'David Hockney does LA again, but differently:
"I stay in, I smoke, I feel OK"', *Guardian*, 16 July 2015

'David Hockney Paints Yosemite — on an iPad', *New York Times*, 2 May 2016

David Hockney and Martin Gayford, *A History of Pictures
From the Cave to the Computer Screen* (Thames & Hudson, 2016)

Gay Alcorn, 'David Hockney: "I wasn't keen on Hillary when she banned
smoking in the White House"', *Guardian*, 11 November 2016

Deborah Solomon, 'David Hockney, Contrarian, Shifts Perspectives',
New York Times, 5 September 2016

Kirsty Lang, 'David Hockney talks marijuana, cheating death
and his new passion', *The Times*, 8 February 2020

Jack Malvern, 'The secret to feeling young? Painting and sex,
says David Hockney', *The Times*, 3 August 2020

David Hockney and Martin Gayford, *Spring Cannot be Cancelled:
David Hockney in Normandy* (Thames & Hudson, 2021)

Jonathan Jones, 'David Hockney on joy, longing and spring light:
"I'm teaching the French how to paint Normandy!"', *Guardian*, 10 May 2021

Françoise Mouly, 'David Hockney Rediscovers Painting',
New Yorker, 17 February 2022

Waldemar Januszczak, 'David Hockney: "I want to get on with my work"',
Sunday Times, 13 March 2022

Jonathan Jones, 'David Hockney: "My era was the freest time.
I now realise it's over"', *Guardian*, 6 July 2022

Melvyn Bragg, 'David Hockney: "All I need is the hand, the eye, the heart"',
Sunday Times, 20 August 2023

수록작

지은이

데이비드 호크니(DAVID HOCKNEY)

현대의 가장 영향력 있는 영국 예술가로, 활발한 작품 활동과 전시를 이어 가며 전 세계적으로 엄청난 존경과 사랑을 받고 있다. 회화, 드로잉, 무대 디자인, 사진, 판화 등 거의 모든 매체를 통해 작품을 제작하며 예술 분야의 경계를 넓혀 왔다.

마틴 게이퍼드(MARTIN GAYFORD)

영국을 대표하는 미술 평론가 겸 작가. 미술가들과의 활발한 교류로 루시안 프로이트, 데이비드 호크니가 그린 초상화에 주인공으로 등장하기도 했다. 『다시, 그림이다』, 『그림의 역사』, 『봄은 언제나 찾아온다』 등 다수의 예술서를 집필했다.

옮긴이

조은형

성균관대학교 의상학과를 졸업한 후 이화여대 통번역 대학원 한영번역과를 졸업했다. 현재 번역 에이전시 엔터스코리아에서 출판 기획자 및 전문 번역가로 활동하고 있다. 주요 역서로는 『지베르니 모네의 정원』, 『빈센트 반 고흐: 바람의 색』, 『구스타프 클림트: 금빛 너머』 등이 있다.

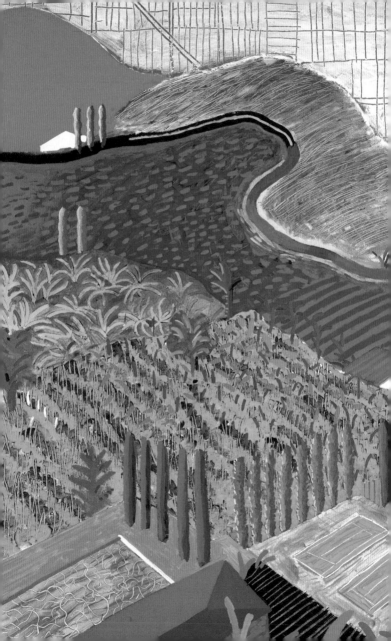